이야기
미술관

Story

Art Museum

우리가 이제껏 만나보지 못했던 '읽는 그림'에 대하여

이야기 미술관

이창용 지음

whale books

'읽는 그림'으로 미술을 이해하는 시간

많은 사람이 미술에 관해 이러한 말을 하곤 합니다. "나와 미술은 잘 맞지 않는 것 같다." "미술은 나와는 상관없는 분야다." 그리고 평생 단 한 번도 자신의 의지로 미술관에 방문해 본 적이 없는 이들도 우리 주변에서 쉽게 찾아볼 수도 있죠. 저는 그런 분들에게 이런 질문을 드리고 싶습니다.

"혹시 음악이 없는 삶을 상상할 수 있나요?" 인생에서 모든 종류의 음악이 사라졌다고 상상해 보세요. 얼마나 끔찍한 일인가요? 그런데 미술도 똑같은 예술인데, 왜 미술은 나와는 맞지 않고 상관없는 분야라고 생각하는 것일까요. 질문을 살짝 바꿔볼까요?

"인생에서 음악 전체가 아닌 재즈만 사라졌다면 어떤가요?" 아니면 발라드, 록, 클래식, 트로트 중 딱 한 장르만 사라졌다고 상상해 보세요. 조금 전처럼 막연하게 끔찍하지는 않죠. 이제는 '괜찮

을 것 같은데?'라는 생각까지 듭니다. 이건 우리가 자신의 음악 취향을 정확히 알기 때문입니다. 어쩌면 '미술은 나와 상관없어!'라는 생각은 아직 자신만의 미술 취향을 알지 못하는 것일 뿐일지 모릅니다.

미술을 즐기고 향유하는 데 가장 먼저 필요한 것은 자신의 취향을 확인하는 것이죠. 우리가 모든 종류의 음악을 다 좋아하지는 않듯이 미술도 자신에게 맞는 종류가 있기 마련입니다.

미술은 크게 인상파를 기준으로 '고전주의'와 '현대미술'로 나눌수 있습니다. 우선 고전주의 그림은 '읽는 그림'으로 작품을 해석하는 작업이 필요합니다. 작품 속에 등장하는 인물들은 누구이며, 수많은 오브제는 어떠한 도상학적 의미를 갖는지 하나하나 해석해 나가며 그림을 읽어야 합니다.

이를 위해선 감상 전 반드시 '사전 지식'이 필요하죠. 만약 고전주의 작품들로 전시되고 있는 루브르 박물관을 방문하면서 아무런 사전 지식이 없다면 우리가 그곳에서 느낄 수 있는 것은 오직하나, '아, 생각보다 모나리자는 작구나!'뿐일 것입니다.

반대로 현대미술은 '보는 그림'으로 작품에 대한 사전 지식이 필수적이지는 않습니다. 인상파를 예로 들어볼까요? '인상파'는 화가가 어떠한 풍경이나 사건을 목격했을 때 그 찰나에 느낀 인상

을 화폭에 옮겨 담는 방식을 말합니다. 다시 말해 '인상'이라는 것은 감정으로 해석하는 것이 아니라, 느끼고 공감하는 것이죠. 그래서 인상파 이후로 시작되는 현대미술은 사전 지식이 없더라도 작품 속에 담긴 화가의 감정을 우리가 느끼고 교감할 수 있습니다.

그렇다고 현대미술을 감상할 때 사전 지식이 무조건 필요 없다는 이야기는 아닙니다. 우리가 누군가를 처음 만나 서로에 대해 알아가는 상황을 상상해 볼까요? 서로 얼굴을 바라보고 대화를 통해 서로의 감정을 이해할 수 있습니다. 그런데 만약 첫 만남 전에 상대방에 대해 이미 충분히 알고 있다면 어떠할까요? 그 사람이 어떤 취미가 있고, 어떤 삶을 살아왔으며, 어떠한 성향인지 등 상대방에 대해 많은 것을 미리 안다면 똑같은 시간 동안 대화를 나누더라도 더 깊은 감정적 교류가 가능하겠죠.

자 이처럼 미술은 '읽는 그림'인 고전주의와 '보는 그림'인 현대미술로 나눌 수 있습니다. 흔히 고전주의를 좋아하는 사람은 '미술 취향이 보수적', 현대미술을 좋아하는 사람은 '미술 취향이 진보적'이라고 정의합니다. 보수와 진보는 맞고 틀린 문제가 아니라 다른 것이며, 지극히 개인적인 성향이죠.

저의 미술 취향은 지극히 보수적입니다. 마치 암호를 해독하듯 작품 속에 수많은 오브제의 도상학적 의미를 해석해 나가며 하나하나 퍼즐을 맞추어 정답에 가까워지는 쾌감을 느낄 수 있는 고전

주의 작품에서 더 많은 가치와 감동을 찾곤 합니다.

　자신의 성향에 맞는 전시나 미술관을 찾는 것도 중요합니다. 파리를 여행하는 사람이라면 놓치지 않고 꼭 방문하는 유명한 두 장소가 있죠. 바로 루브르 박물관과 오르세 미술관입니다. 두 곳 모두 위대한 걸작들로 가득 전시된 장소이지만, 자세히 들여다보면 분위기가 전혀 다른 것을 느낄 수 있습니다.

　우선 루브르 박물관은 1848년 이전에 제작된 작품, 즉 대부분 고전주의 작품으로 채워진 장소입니다. 반대로 오르세 미술관은 1848년 이후의 작품들로 채워진 대표적인 근대미술관이죠. 이에 미술 취향이 고전주의인 사람들은 자연스레 오르세보다는 루브르에서 더 큰 재미를 느낄 수 있습니다.

　그렇다면 자신의 미술적 성향은 어떻게 확인 할 수 있을까요? 방법은 매우 간단합니다. 다양한 시대와 작가를 많이 접하면서 스스로 확인하는 것이죠. 취향은 누구나 다 다르기에 누가 정해주는 것이 아니라 스스로 깨달아야 하는 것입니다.

　'인생을 살아가는 데 미술이 꼭 필요할까?'라는 의문이 들 때가 있을 것입니다. 그렇다면 저는 확고하게 "네"라고 답하겠습니다. 자신의 예술 취향을 파악하는 것만으로도 삶은 다채로워지고, 미술 작품과 화가를 알수록 시야는 넓어집니다. 그림을 안다는 것은

그 시대의 삶과 문화, 역사를 아는 것과 같기 때문입니다.

예술은 슬픔과 고통에서 나오기도 하고, 기쁨과 간절함에서 샘 솟기도 합니다. 우리의 모든 감정에서 예술이 탄생하는 것이죠. 마 르크 샤갈이 "예술에 대한 사랑은 삶의 본질 그 자체다"라고 했듯 우리의 삶에도 예술이 자연스레 스며드는 순간이 왔으면 합니다.

이 책은 실제 존재하는 '이야기' 미술관이 아닙니다. 영감, 고독, 사랑, 영원의 방이 존재하는 이곳에서 아주 오래된 그리스 고전주 의부터 현재 우리와 함께 살아 숨 쉬는 동시대 미술까지 다양한 작 품을 소개하고자 합니다. 이 미술관에서 아름답고 경이로운 명화 속 이야기를 읽고 미술과 더 가까워지는 시간이 되길 바랍니다.

차례

영감의 _____ 방 : 감정이 넘실거리는 곳

: 이 방은 생명력 넘치는 색과 이야기가 가득한 공간입니다. 뜨거운 감정의 파도가 끊임없이 밀려드는 이 방으로 들어가 볼까요? 오랫동안 사랑받고 있는 고흐의 작품이 먼저 보이네요. 이를 따라가다 보면 다채로운 그림들 속 특별한 이야기가 당신을 기다리고 있습니다. 강렬한 색채 너머 숨겨진, 다양한 삶을 만나보면 어떨까요.

고독의 _____ 방 : 모든 세상이 외로움으로 물들어 갈 때

: 화가의 생애가 곧 작품이 되기도 합니다. 어둡고 외로운 이 방에는 침묵이 흐르지만, 이 고요를 깨려는 작품들이 살아 움직이고 있습니다. 고독의 이면에는 '자기만의 길'이 있다고 하죠. '절규'에서 벗어난 뭉크가 남긴 '태양'처럼 이 방에도 한 줄기의 희망이 스며들 거 같네요.

사랑의 ＿＿＿ 방 : 내 삶을 다시 피어나게 하는 힘

: 서로에 대한 고마움이 사랑이 되기도 하고, 애틋하고 간절한 마음이 사랑이 되기도 합니다. 마음을 내어주고픈, 누군가의 곁에서 행복한 순간을 만끽할 수 있는 특별한 공간으로 당신을 초대합니다. 깊은 감정에 잠기는 시간, 이 방에서 느끼고 경험하는 모든 것들은 고스란히 우리의 내면으로 들어올 것입니다.

영원의 ＿＿＿ 방 : 간절함이 마음에 닿으면

: 탄생한 순간부터 끊임없이 우리에게 영감을 불어넣는 불멸의 작품들이 있습니다. 우리는 액자에 갇힌 그림을 통해 역사적 순간과 삶의 의미, 더 나아가 작가의 신념마저 깨닫기도 하죠. 시간의 흐름은 무의미하죠. 무한함 속에서 의미를 찾아가는 과정은 때로 끝이 나지 않을 것만 같기도 합니다. '영원' 속에서 오롯이 예술을 느껴보길 바랍니다.

Story
Art Museum

영감의 ___ 방

감정이 넘실거리는 곳

영 감 의 ___ 방

태양이 없으면
시들어버릴 삶의 의미

해바라기

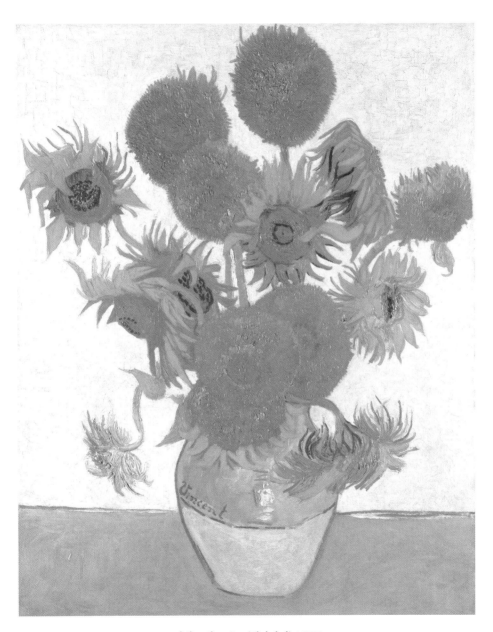

빈센트 반 고흐 | 〈해바라기〉 | 1888

미술사에서 가장 큰 사랑을 받는 빈센트 반 고흐는 '태양의 화가' 또는 '해바라기의 화가'라고 불릴 만큼 해바라기를 자주 그려왔습니다. 해바라기 정물화만 열한 점 이상 그렸으니 분명 반 고흐에게 이 꽃은 특별한 의미가 있었던 것으로 추측되는데요. 그중에서도 가장 큰 사랑을 받는 작품들은 아를 시절에 그렸던 그림입니다.

1888년 2월 반 고흐는 '화가 공동체'를 꿈꾸며 프랑스 남부 도시 아를에 갑니다. 우리에게 〈노란 집〉이라는 작품으로도 잘 알려진, 이 집을 빌려 함께 공동체를 이끌어갈 동료 화가들에게 초대장을 보내기 시작하죠. 다음 그림을 보면 중앙에 초록 창문과 문이 있는 집이 바로 '노란 집'입니다.

하지만 아무리 기다려도 초대에 나서는 동료가 하나도 없었습

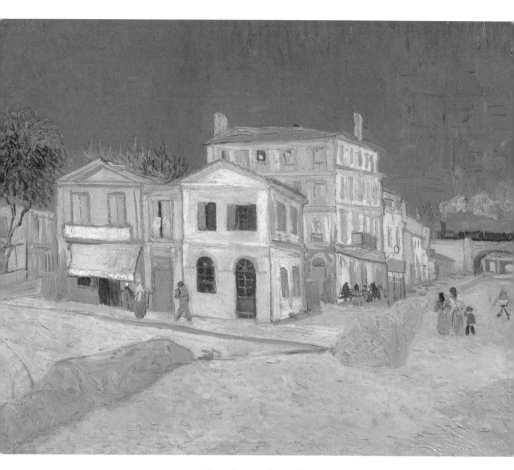

빈센트 반 고흐 | 〈노란 집〉 | 1888

니다. 워낙 시골이기도 했지만, 반 고흐의 성격이 조금은 모나기도 했을뿐더러 작품 판매 수익을 공동으로 관리하자는 제안이 다른 화가들에게는 적지 않은 부담이었을 것입니다. 설렘과 기대감으로 시작한 아를에서의 생활이 어느덧 절망으로 바뀌는 건 한순간이었죠. 반 고흐는 그곳에서 서서히 희망을 잃어갑니다.

아를에 찾아온 지 6개월 즈음이 되던 어느 날, 한 화가에게서 뜻밖의 편지를 받게 됩니다. 바로 평소 반 고흐가 무척 좋아하고 존경했던 폴 고갱이었습니다.

파리에서 고갱과 이미 알고 지냈던 반 고흐는 고갱의 세련된 태도와 작품 세계에 호감을 느끼고 있었죠. 그런데 고갱이 아를에 정착해 자신과 함께 화가 공동체를 이끌겠다고 하니 기뻐 어쩔 줄 몰라 합니다. 사실 이면에는 동생 테오가 형을 위해 어렵사리 고갱을 설득해 이루어진 일이었지만 자세한 내막을 알지 못했던 반 고흐는 그저 고갱과 함께할 앞날을 꿈꾸며 기쁨과 희망에 부풀어 올랐습니다.

반 고흐는 고갱이 아를로 오면 머무를 방을 자신의 작품으로 꾸미기로 합니다. 정물화 〈해바라기〉 연작을 그려나가기로 한 것이죠. 페루에서 유년 시절을 보냈던 고갱에게 환영한다는 선물의 의미로 그곳을 상징하는 꽃을 그려주고자 했던 것이죠.

반 고흐는 〈해바라기〉 네 점을 그립니다. 다음에 나오는 그림들이 순서대로 그려진 연작이죠. 그리고 처음에 소개한 〈해바라기〉가 바로 네 번째로 그린 정물화입니다.

아무래도 첫 번째와 두 번째의 버전이 마음에 들지 않았던지, 세 번째와 네 번째의 버전만 고갱이 지낼 방에 장식합니다. 테오에게 보낸 편지를 보면 이때 해바라기 정물화를 최소 열두 점은 그릴 계획이었다고 하니, 당시 그가 해바라기에 얼마나 빠져 있었는지 느껴지는 듯합니다. 대체 반 고흐에게 '해바라기'는 어떤 의미였을까요?

아를의 지평선 너머로 끝없이 펼쳐진 해바라기들은 아침 해가 떠오르면 오직 태양만을 바라봅니다. 이런 맹목적인 사랑을 보이는 해바라기도 화병에 꽂혀 더 이상 태양을 바라볼 수 없게 되면 반나절도 채 지나지 않아 금방 시들어버리기 일쑤죠.

오직 태양만을 바라보며 그와 멀어지면 금세 시들어버리는 해바라기처럼, 오직 그림 하나만 바라보고 그것마저 할 수 없게 된다면 삶의 의미마저 사라지는 반 고흐였기에 어쩌면 해바라기에서 자기 자신을 투영했을지도 모릅니다.

거기에 더해 실패의 연속이었던 반 고흐의 인생에서 자신과 함께하겠노라며 아를로 찾아와 준 고갱은 한 줄기 빛과도 같은 존재였을 것입니다. 이에 반 고흐는 자신의 '태양'과 같은 고갱에게 이

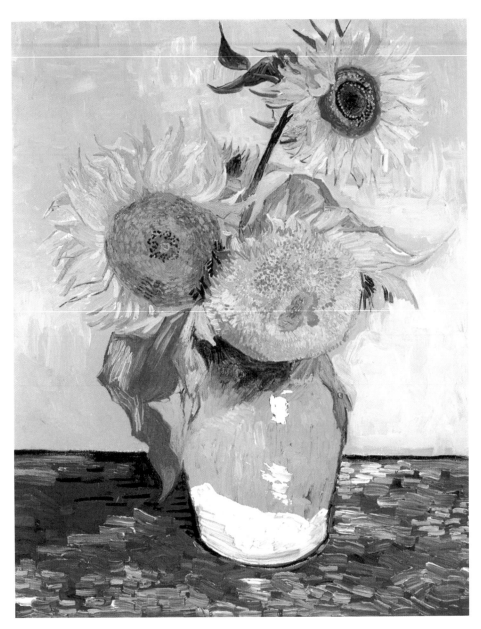

빈센트 반 고흐 | 〈해바라기〉 첫 번째 버전 | 1888

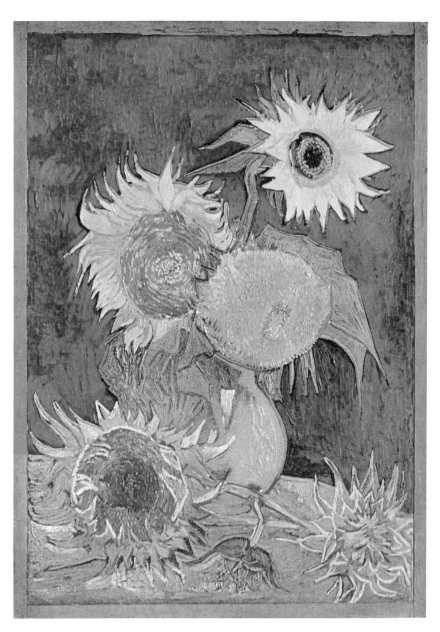

빈센트 반 고흐 | 〈해바라기〉 두 번째 버전 | 1888

빈센트 반 고흐 | 〈해바라기〉 세 번째 버전 | 1888

영감의 ____ 방

그림을 선물하려 한 것으로 보입니다.

안타깝게도 이러한 반 고흐의 진심이 고갱에게 잘 전달되지는 않습니다. 아를의 '노란 집'에 찾아온 고갱은 방에 걸린 해바라기 정물화를 보지만 별다른 반응이 없었습니다. 작품을 마음에 들어하지 않았던 것일까요?

그런 것은 아니었습니다. 훗날 두 사람의 동거 생활이 두 달 만에 끝나버리지만, 파리로 돌아간 고갱은 반 고흐에게 이런 편지를 보내기도 하죠.

> "내가 갑작스레 파리로 돌아오느라 개인 짐들을 다 정리하지 못했는데, 남은 짐들과 작품들은 자네가 처분하거나 소장해도 괜찮네. 대신 자네가 나를 위해 그려주었던 해바라기 정물화는 나에게 보내줄 수 없겠나?"

또한 훗날 고갱은 아를에서의 추억을 다음과 같이 회상하기도 하죠.

> "아를에 머무를 당시 사용하던 나의 노란 방에는 해바라기들이 피어 있었다. 노란 커튼을 열면 창문을 통해 햇살이 쏟아졌고 이내 방 안은 해바라기 황금빛으로 물들었

다. 매일 아침 눈을 뜰 때면 방 안 가득히 해바라기 향기가 가득 퍼지는 것 같은 느낌을 받았다."

　이러한 정황으로 미루어 볼 때 분명 고갱은 〈해바라기〉 정물화를 좋아했던 것으로 보입니다. 그런데 대체 왜 반 고흐 앞에서는 크게 내색하지는 않았던 것일까요? 두 사람은 이미 파리에서 만난 적이 있는 사이였지만, 당시 반 고흐는 전성기를 맞이하지 못했을 뿐만 아니라 자신만의 화풍조차 정립하지 못했습니다. 더욱이 고갱의 열렬한 팬이기도 했으니 분명 고갱은 아를로 내려오면서 반 고흐가 자기의 조수 역할을 해주지 않을까 하고 생각했겠죠. 하지만 짧은 시간 만에 반 고흐가 이처럼 아름다운 걸작을 그려낸 모습에 자존심이 무척 강했던 고갱이 질투와 시기를 느꼈던 것은 아닐까 내심 추측해 봅니다.

　아를에서 행복을 꿈꾸었던 빈센트 반 고흐의 생활은 금세 파국을 맞이하게 됩니다. 성격도 화풍도, 그리고 세상을 바라보는 시선마저도 달랐던 두 사람은 끊임없이 부딪치고 갈등을 겪었죠. 거기에 더해 고갱이 그려준 〈해바라기를 그리는 반 고흐〉에서 자신의 모습을 본 반 고흐는 자신을 미치광이로 표현했다며 분노를 참지 못합니다.
　결국 다툼 중 반 고흐가 자신의 귀를 자르는 일까지 저지르자

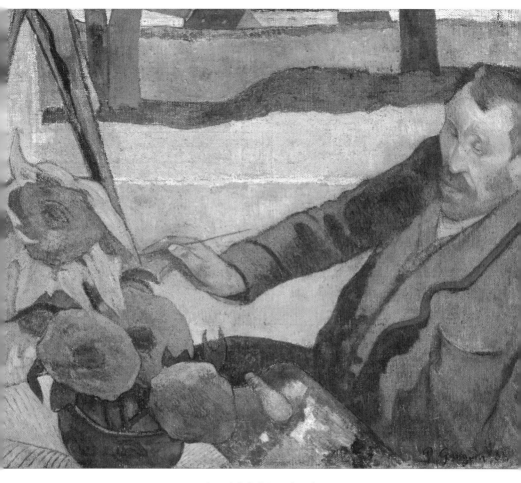

폴 고갱 | 〈해바라기를 그리는 반 고흐〉| 1888

두 사람의 화가 공동체 생활은 두 달 만에 끝이 납니다. 이후 정신 병원에 입원한 반 고흐는 절망에 가까운 시간을 보내게 되죠. 그래서일까요? 그곳에서 그려진 해바라기 정물화 모작들은 이전보다 왠지 모를 적막과 쓸쓸함이 느껴지는 것 같네요.

"나는 보기 위해 눈을 감는다."

- 폴 고갱

무수한 감정이 담긴
어머니의 얼굴

요람

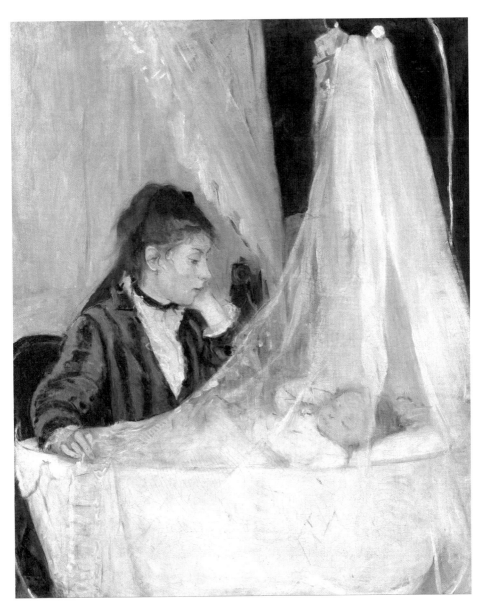

베르트 모리조 | 〈요람〉 | 1872

19세기 인상주의 작품을 보고 있노라면 '이처럼 여성과 잘 어울리는 사조가 또 있을까?'라는 생각이 들곤 합니다. 여성들의 일상적이고 자연스러운 모습들이 작품에 많이 담겼기 때문이죠. 어느 때보다도 여류 화가들의 활약이 커서 미술사에서는 처음으로 여류 화가가 그린 작품들이 주목받기 시작한 시기이기도 합니다. 인상주의 화풍을 따르고 인상주의 전람회에 직접 참여한 여류 화가만 보더라도 드가의 친구이자 프랑스로 귀화한 미국인 메리 카사트, 동판 화가인 펠릭스 브라크몽의 아내인 마리 브라크몽 그리고 흔히 에두아르 마네의 뮤즈이자 제비꽃 여인이라 불리는 베르트 모리조 등이 있습니다.

그런데 그때나 지금이나 비평가들이 그들의 작품을 평가할 때 언제나 붙이는 표현들이 있습니다. "여성의 섬세한 감정이 느껴지

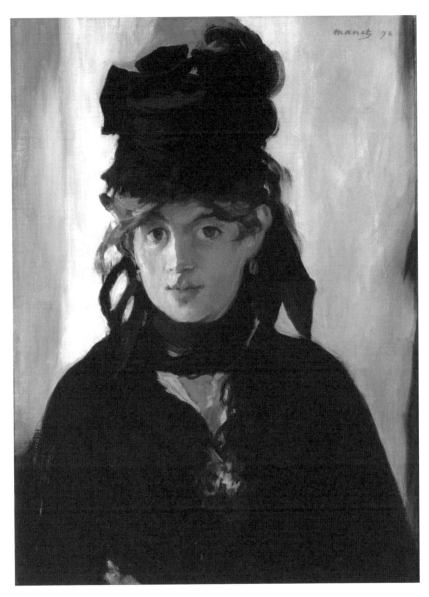

에두아르 마네 | 〈제비꽃을 든 베르트 모리조〉 | 1872

는 색채들", "남성은 따라 할 수 없는 여성만의 붓 터치", "여성만이 느낄 수 있는 모성애" 등 여성이라는 점을 강조하곤 하죠.

당대 여류 화가들 가운데 뛰어난 실력을 자랑했고, 누구보다 다양한 작품 세계를 보여준 베르트 모리조의 〈요람〉이라는 작품을 살펴볼까요? 베르트 모리조는 어린 시절부터 언제나 함께였던 사랑하는 언니 에드마가 조카 블랑쉬를 낳자 축하 선물로 두 모녀를 담은 작품을 그려 줍니다.

전체적으로 밝고 화사한 공간 속에서 언니 에드마는 한쪽 팔을 괸 채 물끄러미 갓 태어난 아이를 바라보고 있네요. 그 시선을 따라가면 부드러움이 한껏 느껴지는 흰 모슬린으로 덮인 요람 속에서 아이가 평화로이 잠들어 있습니다. 팔을 든 아이의 모습은 마치 어머니의 모습과 대칭을 이루며 두 사람 간에 흐르는 무한한 애정을 표현하고 있다고 해석되곤 합니다.

이 작품은 1874년 제1회 인상파 전람회에 출품되어, 당시 인상파 화가들이 혹평받은 것과 달리 상당한 호평을 받습니다.

소설가이자 미술 비평가였던 조리 카를 위스망스는 "여자는 아이를 그릴 자격이 있다. 남자가 표현하지 않는 센티멘털리즘 sentimentalism을 지녔기 때문이다"라고 평했고, 또 다른 비평가들은 "주제에 걸맞은 여성의 감각을 잘 보여주었다"라며 당시 사회적으로 당연시되는 여성의 순종적이고 희생적인 모습이나 어머니의

무한한 모성애 등이 작품 속에 잘 담겨 있다고 보았죠.

하지만 작품 속 에드마의 눈빛을 가만히 들여다보고 있노라면, 그녀에게서는 당시 비평가들이 말하던 순종적이고, 희생적이며, 무한한 모성애가 아닌 무언가 알 수 없는 또 다른 감정이 느껴지는 것 같습니다. 대체 베르트 모리조는 작품을 통해 어떤 이야기를 하고 싶었던 것일까요?

베르트 모리조는 1841년 남부러울 것 하나 없는 파리 부르주아의 가정에서 태어났습니다. 아버지인 에드메 티부르스 모리조는 프랑스 칼바도스, 일에빌렌, 셰르, 오트비엔 등에서 도지사만 네 번이나 역임했고, 프랑스 최고의 훈장인 레지옹 도뇌르를 수여받을 만큼 성공한 고위 관료였습니다. 베르트가 어렸을 때 어머니는 재미 삼아 아버지의 생일 선물로 초상화를 한 번 그려보는 것이 어떠냐며 베르트 자매에게 그림 도구를 선물해 줍니다. 그것이 베르트의 판도라 상자가 될 것이라고 상상조차 하지 못했죠. 이후 베르트는 그림에 빠져들어 평생 그 붓을 놓지 못하게 됩니다.

당시 프랑스 부르주아 여성들에게 그림을 그리는 것은 굉장히 자연스러운 일이었습니다. 교양으로 취미 삼아 그림을 그리는 경우가 흔하디흔한 것이었죠. 하지만 이것은 어디까지나 취미이지, 어떤 여성도 이것을 전문적인 직업으로 삼지는 않았습니다. 19세기 후반까지 여성들은 어떤 예술 단체에도 공식적으로 이름을 올

리지 못했고, 심지어 프랑스 최고의 미술 대학 에콜 데 보자르는 1897년이 되어서야 처음으로 여성 학생에게 문을 열었을 정노쇼. 그만큼 여성에게 미술이란 공적인 교육조차 불가능했습니다. 화가라는 직업은 철저히 남성만을 위한 직업이었고 여성들에게 그림이란 그저 가정교사를 통해 배우는 고풍스러운 취미생활이었을 뿐이었죠.

　베르트도 아마 취미로 그림을 배웠을 것입니다. 하지만 언니 에드마와 함께 그림을 배우고 하루가 다르게 실력이 늘면서 더 큰 꿈을 꾸었던 것이 아니었을까요. 넉넉했던 가정환경 덕분에 두 자매는 화가 바티스트 카미유 코로에게 가르침을 받습니다.
　이후 베르트는 스물세 살이었던 1864년 언니 에드마와 함께 첫 살롱전에 도전해 각각 입상을 하는 것을 시작으로, 5년간 에드마는 아홉 점, 베르트는 일곱 점이나 입상하는 엄청난 성과를 얻습니다. 살롱전은 국가에서 주관하는 최고의 미술 대회이자 화가들에는 등용문과 같았습니다. 전문 화가들에게조차 매년 입상하는 것은 쉽지 않았죠. 그런 상황 속에서 베르트 자매가 5년간 보여준 활약은 굉장히 놀라운 일이었습니다.
　그런데 자매들의 기쁨과는 달리 부모에게는 끔찍한 시간이었습니다. 아무리 두 자매가 살롱전에서 입상한다고 해도 여류 화가들의 작품이 제대로 팔리는 것도 아니었고, 정식 화가로 인정조차

받지 못하는 상황에서 취미 이상으로 그림을 그린다는 것은 걱정이 될 수밖에 없었습니다. 게다가 언니 에드마는 당시 결혼 적령기가 한참 지난 서른 살의 나이에도 결혼은커녕 연애조차 하지 않은 채 동생과 그림만 그리고 있었으니 속이 타들어 갈 수밖에 없었겠죠. 참다못한 아버지는 부하이자 해군 장교였던 아돌프 퐁티옹과 에드마의 결혼을 단행하게 됩니다. 결국 에드마는 1869년 살롱전 입상을 끝으로 남편의 부임지인 브르타뉴지역의 로리앙으로 떠나며 화가로서의 경력은 끝을 맞이하죠.

파리에 홀로 남겨진 베르트는 이후에도 살롱전에서 3년간 네 점의 작품이 입상하는 등 화가로서의 경력을 이어가지만, 언니 에드마는 주부로서의 삶이 버겁기만 했죠. 경력만 놓고 본다면, 어쩌면 동생 베르트보다 훨씬 더 그림을 잘 그렸음에도 여자라는 이유로, 주부라는 이유로 더 이상 좋아하는 그림을 그릴 수 없는 상황은 공허하고 절망적이었을 것입니다. 평생을 함께해 왔던 두 자매는 수시로 편지를 주고받으며 서로를 위로했고, 베르트는 언니에게 아이를 갖게 된다면 그 빈자리를 채울 수 있지 않겠느냐고 조언하죠. 에드마는 결혼 2년 뒤인 1871년 사랑스러운 딸 블랑쉬를 낳습니다.

앞서 보았던 베르트의 걸작 중 하나인 〈요람〉은 에드마가 출산을 위해 파리에 있는 친정을 찾았다가 이후 아이와 함께 한동안

머무르던 시기에 그려진 작품입니다.

　이제 작품을 다시 살펴볼까요? 작품 속 에드마는 딸 블랑쉬를 바라보면 어떤 생각과 감정을 느끼고 있을까요? 당시 많은 비평가가 이야기했던 것처럼 "여성으로서의 당연한 희생과 순종, 그리고 어머니로서의 무한한 모성애"가 느껴지나요?

　그것보다는 아직은 어머니라는 새로운 지위에 적응하지 못한 어리숙한 주부의 모습이 느껴지기도 하고, 한 손으로 요람을 흔들며 행여라도 아이가 깨어날까 불안해하는 다소 육아에 지친 모습처럼 느껴지기도 하네요. 어쩌면 에드마는 꿈을 포기하게 만든 결혼 생활과 육아에 대한 원망을 품고 있을지도 모릅니다.

　하지만 우리는 그녀가 실제 어떤 감정을 느꼈을지는 절대 알 수 없습니다. 그저 우리의 상상일 뿐이죠. 다만 그녀의 모습을 바라보고 그것을 그림으로 옮긴 베르트의 감정만을 추정할 수 있습니다.

　일반적으로 남성 화가들은 어머니와 아이의 모습을 표현할 때 어머니의 무한한 사랑 그리고 그 안에서 행복과 평화로움을 누리는 아이에게 초점을 맞춰 그리기 마련입니다. 이는 자연스레 자신이 어머니로부터 받은 경험을 본

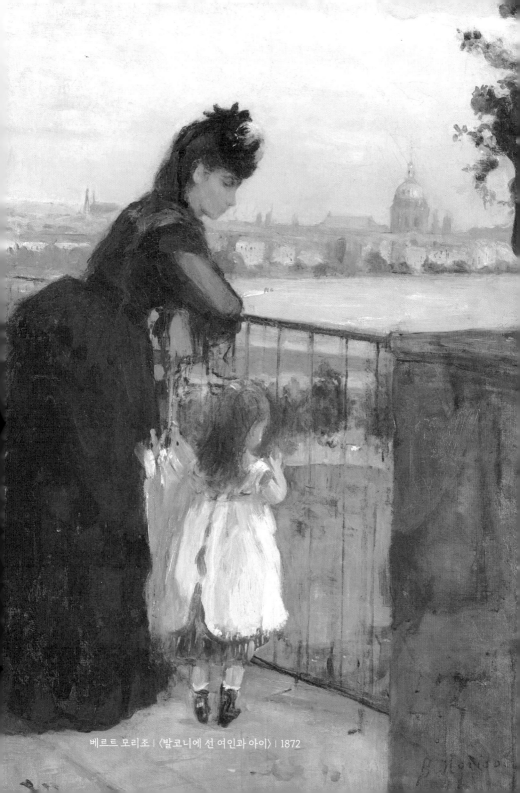

베르트 모리조 | 〈발코니에 선 여인과 아이〉 | 1872

능적으로 표현하는 것이죠. 하지만 여류 화가들은 사랑을 받는 아이보다는, 자신이 겪었거나 앞으로 겪을지 모르는 어머니의 희생에 더 공감할 수밖에 없고, 특히 베르트는 아이보다 평생 함께 지내온 언니의 감정에 더 치중할 수밖에 없겠죠. 비록 아이를 낳으면 공허함이 채워질지도 모른다고 조언했지만, 이 순간 언니에게는 또 다른 인내와 희생이 시작되며 언젠가는 나 자신도 겪을 일임을 깨달았을 것입니다. 그래서 작품 속에 등장하는 어머니의 표정에는 단순히 에드마의 감정뿐만 아니라 언니를 통해서 전해지는 베르트의 복잡 미묘한 감정이 느껴지는 것만 같네요. 이후에도 베르트가 그린 언니와 아이의 모습들에서는 비슷한 감정들이 느껴지곤 합니다.

베르트는 훗날 에두아르 마네의 동생 외젠 마네와의 결혼하기 전 매우 중요한 조건을 내거는데요. 결혼 이후에도 반드시 자유롭게 그림을 그릴 수 있게 해달라는 것이었습니다. 다행히도 외젠 마네는 베르트에게 완벽에 가까운 사람이었는데요. 그는 베르트가 요구했던 조건뿐만 아니라 결혼 이후에도 그녀가 작품에 '베르트 모리조'로 서명할 수 있도록 자신의 성을 강요하지 않았다고 합니다. 그뿐만 아니라 훗날 두 사람 사이에서 사랑스러운 딸 줄리가 태어나자, 법무부 일을 그만두고 본격적으로 베르트의 내조를 하죠.

이런 남편의 도움에 힘입어 베르트 모리조는 평생 800여 점에 달하는 많은 작품을 남길 수 있었습니다. 베르트는 인상주의를 대표하는 화가였을 뿐만 아니라 미술계에서 금기처럼 여겼던 여류 화가들이 본격적으로 등장하도록 큰 밑거름을 깔아주었습니다.

영 감 의 ___ 방

녹색의 여인이 만들어낸
또 다른 여자들

아비뇽의 여인들

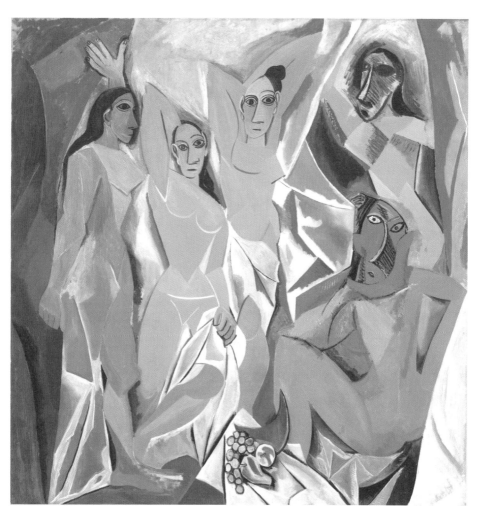

파블로 피카소 | 〈아비뇽의 여인들〉 | 1907

오랜 시간 미술과 관련된 일을 해오면서 종종 듣는 질문들이 있습니다. 그중 하나가 바로 가장 위대한 미술 작품이 무엇이냐는 것입니다. 단 하나만 선택해야 한다면 너무 어려운 질문이지만, 열 작품 정도를 고르라 한다면 고민스럽지만 선택할 수는 있을 것 같습니다. 그리고 그 안에 반드시 들어가야 하는 작품 중 하나가 바로 미술을 추상의 세계이자 비구상미술의 세계로 이끌고 본격적인 현대미술의 장을 연, 피카소가 남긴 〈아비뇽의 여인들〉입니다.

1906년 〈아비뇽의 여인들〉을 그리기로 결심하기 직전까지 피카소는 인생에서 가장 큰 성공의 기쁨을 만끽하고 있었습니다. 어린 시절 스페인에서 고전주의로 정점에 다다르고, 스무 살의 젊은 나이에 파리로 건너가 기존과는 전혀 다른 스타일의 작품들로 가

득 채운 청색시대(1901~1904년. 피카소의 작품 경향을 이르는 말로 피카소 그림들이 모두 파랗던 시기다)와 장밋빛 시대(1904~1906년. 밝은 색깔을 쓰기 시작한, 피카소만의 스타일이 나온 중요한 시기)를 맞이하면서 명성은 하루가 다르게 치솟고 있었죠.

파리 최고의 미술 중개인으로 위대한 화가를 직접 발굴하기도 했던 거트루드 스타인은 피카소 팬을 자처하며 작품들을 세상에 알리기 바빴습니다. 콧대 높은 파리 화단에서도 피카소의 작품은 인정받기 시작합니다. 경제적인 여유뿐만 아니라 사랑하는 연인과 동거 생활을 이어가며 피카소에게는 어느덧 안정과 행복까지 찾아왔죠. 거기에 더해 자신을 따르는 동료들과 그룹을 결성하며 명실상부한 몽마르트르의 새로운 리더이자 가장 트렌디하고 아방가르드 예술을 하는 대표 화가로 자리매김합니다.

그런데 피카소에게는 모든 것이 완벽한 순간이었지만, 이 행복은 단 한 사람으로 인해 산산이 부서져 버리는데요. 그 사람은 바로 피카소의 유일한 라이벌이었던 앙리 마티스였습니다.

앙리 마티스는 기존의 보수적이고 정형화된 관전에 대항해 동료 화가들과 '살롱 도톤느Salon d'Automne'라는 새로운 미술 전시회를 창립하고, 파격적인 작품들을 출품합니다. 1905년에는 〈모자를 쓴 여인〉이라는 작품을 출품해 미술계 변혁을 알리게 됩니다.

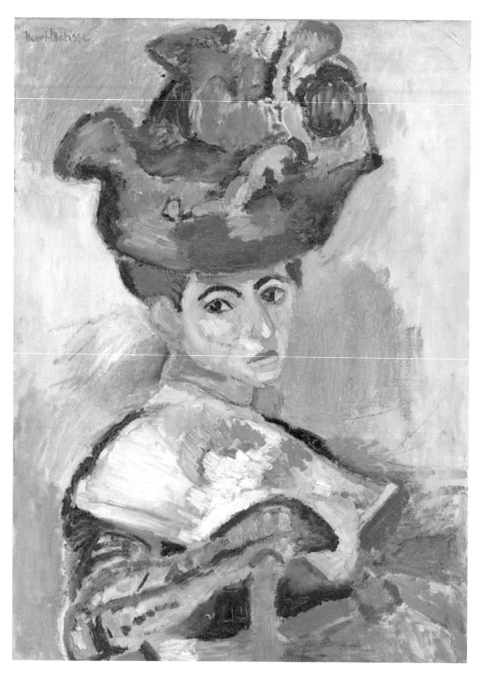

앙리 마티스 | 〈모자를 쓴 여인〉 | 1905

영감의 ___ 방

2만 년 전 구석기 시대의 동굴 벽화부터 근대에 이르기까지 미술은 끊임없이 발전해 왔죠. 매번 양식이 변화하고 새로운 화풍이 등장할 때마다 큰 논란과 혼란이 있었지만, 미술은 오랜 시간 발전하며 이전과는 전혀 다른 모습이 되어가기도 했습니다. 하지만 사람들은 미술 양식이 아무리 발전하더라도 절대 변하지 않는 것이 있다고 믿었는데요. 그것은 바로 '색'과 '형태'였습니다.

머릿속으로 사과를 떠올려보세요. 저마다 다양한 사과를 떠올리겠지만 사과가 가진 기본적인 '붉은' 색과 '둥근' 형태는 같을 수밖에 없습니다. 아무리 미술 양식이 변화하고 화가마다 자신의 스타일이 있더라도 대상이 지닌 기본적인 색과 형태의 본질은 불변하다는 것이죠.

그런데 처음으로 절대 변하지 않을 것이라 생각했던 색의 개념을 깨버린 작품이 바로 〈모자를 쓴 여인〉이었습니다. 마티스는 부르주아 스타일의 드레스와 화려한 모자를 쓴 아내 아멜리에를 작품 속에 담았는데요. 당시 미술비평가들은 거친 붓 터치와 섬세하지 않은 형태에도 놀랐지만 진한 녹색으로 가득 채워진 아멜리아의 얼굴에 큰 충격을 받습니다. 지금까지 그 누구도 사람의 얼굴을 이런 색으로 채울 수 있다고는 상상조차 하지 못했죠.

비평가들은 마티스의 작품을 향해 "길들여지지 않은 들짐승이 먹이를 찾아 자유분방하게 들판을 헤매는 모습과도 같다"라며 그에게 '야수파'라는 명칭을 붙여줍니다.

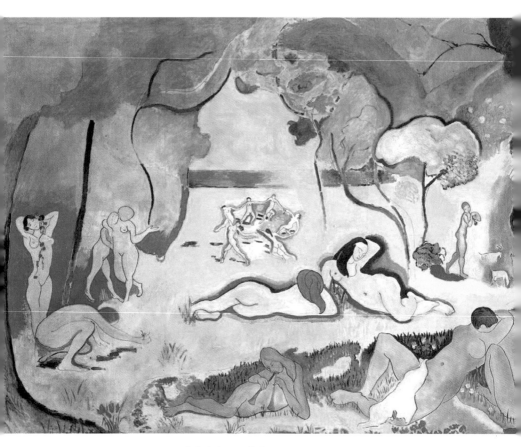

앙리 마티스 | 〈삶의 기쁨〉 | 1906

이는 마티스의 작품이 기존 규범과는 전혀 어울리지 않는 야만스러운 그림이라는 뜻으로 굉장히 모욕적인 평가에 가까웠습니다. 앙리 마티스는 이에 굴하지 않고 이듬해에는 〈삶의 기쁨〉이라는 또 다른 작품을 출품합니다.

그는 풍경화를 그리며 강렬한 원색을 활용해 기존에는 상상할 수 없었던 색들로 형태를 채워나가기 시작합니다. 당연히 이 형태에 어울리는 색이 아닌 오직 자신의 내면에만 의지한 채 색의 조화만을 고려해 그림을 완성해 갑니다.

작품을 본 비평가들은 "철물점 간판에나 어울리는 쓰레기 같은 그림이다"라며 욕설에 가까운 평가들을 남겼지만 후대에는 이 작품들 덕분에 드디어 회화가 색의 고정관념에서 벗어나 자유를 맞이하게 되었다는 평가를 받기도 합니다.

훗날 피카소는 마티스의 이러한 작품들을 보고선 '패배감을 맛보았다'고 회상하기도 했는데요. 언제나 자신이 가장 아방가르드하고 앞서나가는 그림을 그리는 화가라고 자부했는데, 마티스가 자신보다 훨씬 더 앞서 있을 뿐만 아니라 그에게 패배했다고 느꼈다고 하죠.

피카소는 이후 식음을 전폐하며 마티스를 뛰어넘겠다는 일념으로 위대한 작품을 그려나가기 시작합니다. 그렇게 탄생한 그림이 바로 〈아비뇽의 여인들〉입니다.

제목을 보면 작품 속 등장인물들이 아비뇽이라는 지역의 여인들임을 짐작할 수 있습니다. 그런데 여기시 아비뇽은 '아비뇽 유수' 사건으로 유명한 프랑스 남부의 아비뇽 도시가 아니라, 스페인 바르셀로나의 항구 뒷골목을 지칭합니다. 이 골목은 항구에서 일하는 선원들을 상대하던 홍등가로 유명했던 곳인데요. 그림 속 여인들은 골목을 지나치고 있는 선원들에게 호객 행위를 하는 것으로 보입니다.

　　가운데 두 여인은 알몸을 드러내며 사람들을 유혹하고 있고, 가장 우측의 여인은 커튼이 쳐진 안쪽 방에서 볼일을 마치고 빠져나오는 것 같네요. 몸을 파는 행위로 영혼이 서서히 병들어 가는 여인의 얼굴을 그로테스크하게 보여주고 있습니다. 이런 맥락에서 보자면 왼편에서 안쪽 방으로 향하는 여인의 얼굴이 흉악하게 표현된 것 역시 같은 의미로 해석할 수 있겠네요. 그림 오른쪽 아래에는 다리를 넓게 벌리고 앉아 있는 여인의 모습이 보입니다. 여유로운 자세로 보아 이곳에서 가장 오랜 시간 동안 머무른 것일까요? 가장 추악하고 그로테스크한 모습이 인상적입니다.

　　작품 내용은 이처럼 매우 단순하지만, 표현 방식은 너무도 파격적이었습니다. 피카소는 500년 전 르네상스 시대부터 이어져 내려오던 서양 미술의 기본 법칙을 완전히 깨부수기 시작합니다. 회화가 재현의 목적성을 갖는 한 원근법은 가장 기본이 되는 기법임

에도 이 작품에서는 어떤 원근법도 찾아볼 수 없습니다. 원근법은 폴 세잔의 다시점 기법으로 이미 흔들리고 있었지만, 피카소로 완전히 무너집니다.

작품에서는 수없이 많은 시점이 나타납니다. 왼편의 여인은 상체보다 하체가 너무 긴 것으로 미루어 측면 아래쪽에서 올려다보는 시점으로 추정할 수 있지만, 눈은 정면을 응시하는 모습으로 표현하고 있네요. 가운데 여인은 상체와 하체의 비율을 보아 위에서 내려다보는 시점으로 추정할 수 있습니다. 오른편 아래 여인의 몸은 뒷모습이지만 얼굴은 정면을 보는 전혀 다른 시점이 하나로 합쳐져 있네요. 정중앙 아래의 식탁 또한 위에서 아래로 내려다보는 시점으로 표현되어 있습니다. 이처럼 피카소는 수없이 많은 시점을 통해 대상을 바라보고, 그것들을 마치 큐빅을 조립하듯 형태를 만들어나갑니다. 이에 미술에서는 이러한 양식을 '큐비즘'이라 칭하죠.

피카소는 마티스가 회화에서 절대 변하지 않으리라고 여긴 색채의 영역을 깨트린 것처럼 절대 무너지지 않으리라고 믿은 형태의 영역을 깨부수고, 존재하지 않았고 상상할 수도 없는 형태의 대상들을 그려나갑니다. 다시 말해 현실의 재현을 뛰어넘어 초현실적인 풍경과 머릿속에만 존재하던 추상 개념까지도 표현했습니다. 이에 초현실주의 양식과 추상파까지 탄생하죠. 그리고 미술은 완벽한 현대미술의 세계로 흘러가게 됩니다.

영 감 의 ___ 방

아름답기에
비밀스러운

입맞춤

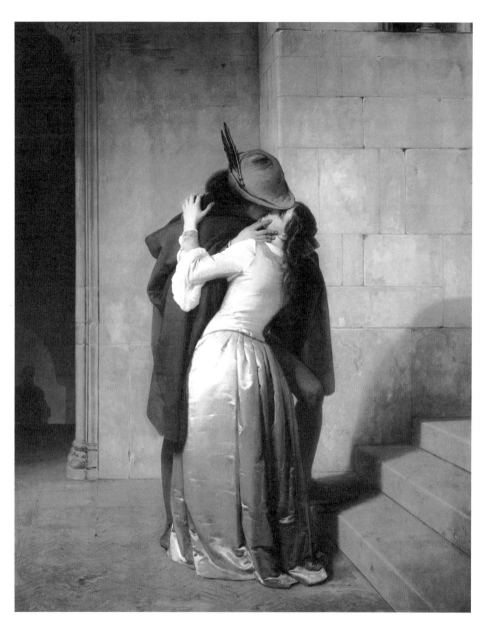

프란체스코 하예즈 | 〈입맞춤〉 | 1859

세상에서 가장 아름다운 키스를 그려낸 작품은 무엇일까요? 대부분의 사람은 황금빛으로 물들어 몽환적인 분위기가 느껴지는 클림트의 〈키스〉 또는 순백의 살결을 맞댄 연인의 달콤한 키스가 전해지는 로댕의 〈입맞춤〉을 떠올리지 않을까 싶습니다. 하지만 이탈리아 사람들은 전혀 다르게 생각하는 것 같은데요. 2015년 이탈리아 《아미카》 주간지 설문 조사에 따르면 무려 82퍼센트 사람들이 프란체스코 하예즈의 〈입맞춤〉을 꼽았습니다.

사랑하는 연인이 이별 직전 아쉬움에 마지막 키스를 나누는 이 작품은 우리에게는 조금 생소한 작품인데요. 이탈리아에서는 왜 이토록 사랑을 받는 것일까요? 그건 바로 작품 속에 담긴 이탈리아인들의 민족성과 자부심 때문일 것입니다.

작품을 그린 프란체스코 하예즈는 이탈리아 낭만주의를 대표하는 화가로 알려져 있는데요. 아버지 조반니는 프랑스 출신의 어부였고 어머니는 베네치아 무라노섬 출신의 사람으로, 지독히 가난했던 두 사람은 다섯 아이를 모두 키울 재간이 없었습니다. 결국 막내아들 하예즈를 이모에게 맡기는데요. 다행스럽게도 이모인 비나스코는 미술 골동품 상인으로 하예즈의 미술적 재능을 단번에 알아보았죠.

하예즈는 미술사의 등장하는 많은 천재가 그러하듯 빠르게 성장해 나갑니다. 고작 열네 살에 드로잉 부분에서 1등 수상을 시작으로 열여덟 살에는 베네치아 미술 대회에서 만점 우승과 함께 3년간 로마 유학의 기회까지 얻습니다. 이후 이탈리아 신고전주의를 대표하는 안토니오 카노바와 교류까지 하게 된 하예즈는 명실상부 이탈리아 북부를 대표하는 거장으로 자리매김합니다. 하지만 하예즈가 이렇게 승승장구하던 시절 이탈리아는 혼란 그 자체였습니다.

로마제국의 붕괴 이후 이탈리아반도는 도시국가들로 나뉘었고, 이후 1000년이 넘는 시간 동안 프랑스, 스페인, 신성로마제국, 오스트리아 등 끊임없이 강대국들의 침략과 지배를 받아야만 했습니다. 하지만 18세기 말 프랑스에서 일어난 혁명의 물결은 이탈리아반도에 몰아쳤고 들끓는 민족성과 독립을 향한 열망은 본격

적인 이탈리아 리소르지멘토Risorgimento(국가 통일 운동과 독립 운동)로 발전되었죠. 이러한 상황 속에서 누구보다 이달리아의 독립을 바랐던 하예즈는 아름다운 작품 속에 독립을 향한 열망과 의지를 담아내게 됩니다.

〈명상〉 또는 〈1848년의 이탈리아〉라고 불리는 작품을 먼저 살펴볼까요? 이 작품은 1848년 3월에 일어난 '밀라노의 5일'이라는 사건을 배경으로 하고 있습니다. 1848년은 유럽 전역에서 혁명이 들끓던 '민족의 봄'이라 불리는 해였습니다. 프랑스에서 '2월의 혁명'이 발발하고 공화정이 수립되면서, 다시 한번 혁명의 물결은 유럽 전역으로 퍼지는데요. 이후 독일, 영국, 폴란드, 헝가리, 덴마크 등 다양한 지역에서는 독립 운동과 시민들의 권력 투쟁이 들불처럼 번져나갑니다. 이러한 분위기 속에서 밀라노에서는 오스트리아로부터 독립을 꿈꾸는 시민들의 항쟁이 일어나는데요. 3월 18일부터 22일까지 5일간 이루어진 이 항쟁은 600명이 넘는 시민들이 목숨을 잃었지만, 짧고 달콤한 독립을 맛보게 해주었습니다.

비록 얼마 지나지 않아 다시금 오스트리아의 침공이 이루어지지만, 이 사건은 이탈리아인들에게 독립의 열망을 터트리게 만든 중요한 사건이었으며 이후 제1차 이탈리아 독립 전쟁으로 이어집니다. 안타깝게도 이듬해까지 이어진 제1차 전쟁은 이탈리아의 패배로 끝이 나고 말죠.

프란체스코 하예즈 | 〈명상〉 | 1850

하예즈는 독립에 대한 열망을 포기하지 않고 〈명상〉이라는 작품을 발표합니다. 작품을 들여다보면 7월의 혁명을 수제로 그린 외젠 들라크루아의 〈민중을 이끄는 자유의 여신〉에 등장하는 여신을 모티브로 한 여인의 모습이 보입니다.

그녀는 매혹적이면서도 단호한 눈빛으로 우리를 바라보며 어떤 이야기를 전하는 것 같은데요. 손에는 책과 십자가가 들려 있고, 책 표지에는 이탈리아의 역사라는 제목이, 십자가에는 '밀라노의 5일'의 해당 날짜가 새겨져 있습니다.

하예즈는 이 작품을 통해 전쟁에서 패배하고 실망한 이탈리아인들을 향해 "비록 지금은 우리가 전쟁에서 패배했지만 포기하지 않고 계속 나아간다면, 프랑스에서 일어난 혁명처럼 언젠가는 반드시 독립을 쟁취하고 새로운 이탈리아의 역사를 써 내려갈 수 있을 것이다. 시작의 그날을 잊지 말자"라고 외치고 있습니다.

작품은 처음 〈1848년의 이탈리아〉라는 제목으로 발표했지만, 오스트리아의 통치를 받는 상황이라 검열로 인해 현재 제목인 〈명상〉으로 바꿉니다.

독립에 대한 열망은 10년 뒤인 1859년에 다시 한번 폭발합니다. 이탈리아의 힘만으로는 전쟁에서 승리하기 어려웠던 그들은 프랑스 나폴레옹 3세와 비밀리에 동맹을 맺습니다. 이후 프랑스와 함께 제2차 이탈리아 독립 전쟁이 발발합니다. 당시 동맹을 지지

했던 밀라노의 백작 알폰소 마리아 비스콘티는 독립 운동가였던 하예즈에게 프랑스와의 동맹과 영원한 승리를 기원하는 작품을 그려줄 것을 의뢰하는데요. 이렇게 탄생 된 작품이 바로 하예즈의 가장 유명한 작품인 〈입맞춤〉입니다.

중세 복식을 입고 있는 두 연인이 키스를 나누고 있네요. 남성이 허리에 칼을 찬 모습과 의용군의 복장으로 보아 곧 출정을 앞둔 것으로 보입니다. 연인은 이별이 아쉬워 마지막 키스로 작별 인사를 하고 있습니다. 여성은 그의 어깨를 감싸며 마지막까지 연인의 얼굴을 놓치고 싶지 않아 살며시 눈을 뜨고 있네요. 남성 역시 한쪽 발을 계단 위에 올려놓을 만큼 마음이 조급하지만, 사랑하는 연인과 헤어짐이 쉽지 않은 모양입니다. 그림 왼편 멀리 보이는 그림

헤어짐이 아쉬워 살며시 눈을 뜬 여성의 모습

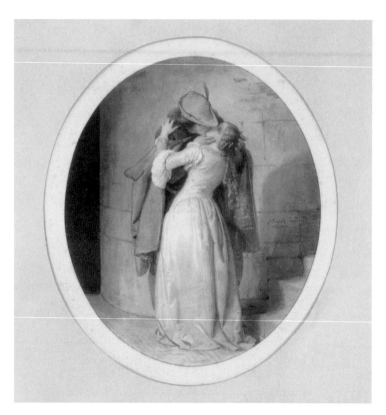

프란체스코 하예즈 | 〈입맞춤〉 수채화 버전 | 1859

자들은 남성의 동료들로 추측되며 이제 두 사람이 헤어져야만 하
는 시간이 다가오고 있음을 암시하고 있네요.

단순한 연인의 입맞춤 장면으로 보일 수 있지만 이 작품은 이탈
리아와 프랑스의 동맹을 의미합니다. 남성의 붉은색 스타킹과 초

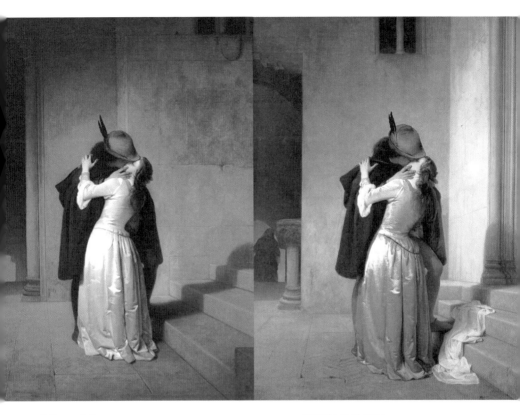

프란체스코 하예즈 |
〈입맞춤〉 두 번째 유화 버전 | 1861

프란체스코 하예즈 |
〈입맞춤〉 세 번째 유화 버전 | 1867

록색 안감은 이미 이 시기에 사용되고 있던 이탈리아 국기를 상징
하고, 푸른색과 흰색으로 장식된 여성의 드레스는 프랑스 삼색기
를 의미합니다.

　또한 남성과 여성에게는 각 국기에 들어가는 색이 하나씩 모자
랍니다. 이는 서로가 색을 공유했을 때 완성되는 것이죠. 두 국가

가 동맹을 통해 완전해졌다는 하예즈의 의도로 볼 수 있습니다. 프랑스인 아버지와 이달리아인 어머니 사이에서 태어난 하예즈에게 두 국가의 동맹을 통해 이룩한 이탈리아의 독립은 큰 의미로 다가왔을 것입니다.

작품은 완성 직후부터 큰 사랑을 받아왔는데요. 오랜 세월 기다려 왔던 조국의 독립이 멀지 않았다는 희망과 그 안에 담긴 애국심은 많은 사람에게 큰 공감을 주었습니다. 또한 작품 자체에 드러나는 직관적인 아름다움도 사람들의 시선을 끌어당겼죠. 특히 질감이 느껴지는 듯한 드레스 표현은 하예즈의 세심하고 정교한 실력에 감탄이 절로 나옵니다. 그래서인지 작품을 소장하고 있는 브레라 미술관에서는 그림 속 여인이 입은 드레스 질감을 직접 느껴보도록 천을 함께 전시하고 있습니다.

하예즈는 생전에 총 세 점의 유화 작품과 한 점의 수채화 작품을 제작하는데요. 첫 번째 작품이 완성된 직후 사랑하는 연인의 언니를 위한 결혼 선물로 수채화 버전을 그려 줍니다. 이후 이탈리아 왕국 선포를 기념해 두 번째 유화 작품을, 마지막으로 제3차 독립 전쟁이 끝난 것을 기념해 세 번째 버전까지 그립니다. 각각의 작품마다 미묘한 차이들이 있으니 그 차이를 찾아 비교해 보는 것도 흥미로울 것 같습니다.

"모든 화가는 각자의 방식대로
회화의 역사를 요약한다."

— 질 들뢰즈

영 감 의 ___ 방

세상을
외면하지 않겠다

1808년 5월 2일

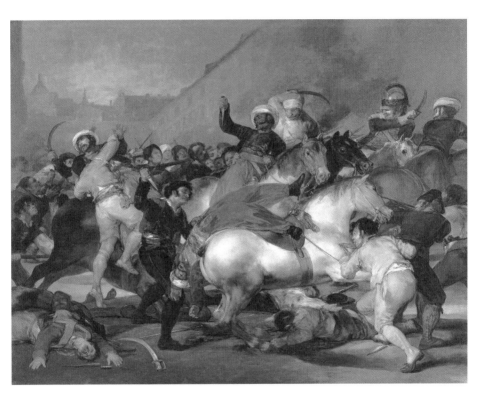

프란시스코 고야 | 〈1808년 5월 2일〉 | 1814

프란시스코 고야는 벨라스케스와 더불어 스페인을 대표하는 최고의 화가 중 한 명입니다. 고야도 스페인 왕가의 궁정화가였기에 벨라스케스와의 비교를 피할 수 없는데요. 벨라스케스가 스페인 황금기의 마지막 시절 문화와 예술을 사랑하는 군주 아래서 자신의 역량을 마음껏 펼쳤다면, 고야는 스페인 역사상 가장 혼란스러웠던 시기를 살았습니다. 전쟁과 내전으로 수많은 사람이 고통받은 모습까지 지켜봐야 했죠.

그래서인지 모두 한 사람이 그렸다고는 믿기지 않을 만큼 고야의 화풍 변화는 극단적이었습니다. 그럼에도 혼란스러웠던 시절 누구보다 냉철하게 세상을 바라보고 담담히 담아낸 고야의 작품은 지금도 많은 사람에게 큰 울림을 전해주곤 합니다.

1789년 프랑스에 혁명이 발발하고 왕과 왕비의 목까지 잘려나

가는 큰 사건이 벌어집니다. 당시 스페인 왕조는 프랑스 부르봉 왕조에서 파생되었으며, 스페인의 왕 카를로스 4세는 혁명 후 처형당한 루이 16세와는 사촌지간이었죠. 하지만 이런 상황 속에서도 스페인 왕가는 아무런 변화를 시도하지 않았습니다. 그저 무능하고 부패했을 뿐이었죠.

그렇게 혁명이 일어나고 얼마 지나지 않아 프랑스에서는 나폴레옹이 등장해 '자유·평등·박애'를 내세우며 스페인 민중을 해방하겠다는 명목으로 침략해 옵니다. 얼마 지나지 않아 왕은 폐위당하고 왕족 대부분은 프랑스 남부로 유배를 갑니다. 이후 나폴레옹은 자신의 형 조제프 보나파르트를 스페인의 새로운 왕 호세 1세로 즉위시킵니다. 당시 스페인의 많은 지식인은 의외로 프랑스군의 진출을 반겼습니다. 구체제에서 벗어나 합리적인 사회가 만들어질 것이라는 기대감이 컸기 때문이죠. 고야 역시 이러한 지식인 가운데 한 사람이었습니다.

하지만 나폴레옹의 형 호세 1세 치하는 합리적이지도 계몽적이지도 않았으며, 스페인은 그저 나폴레옹 군대의 군수품을 조달하기 위한 식민지로 전락했을 뿐이었습니다. 이에 대한 반발이 스페인 곳곳에서 일어났고 곧 전쟁의 소용돌이 속에 빠져들고 맙니다.

구원일 것이라고 믿었던 프랑스 군대의 광기에 가족과 이웃이 살해당하는 모습을 눈앞에서 지켜본 고야의 심정은 어떠했을까

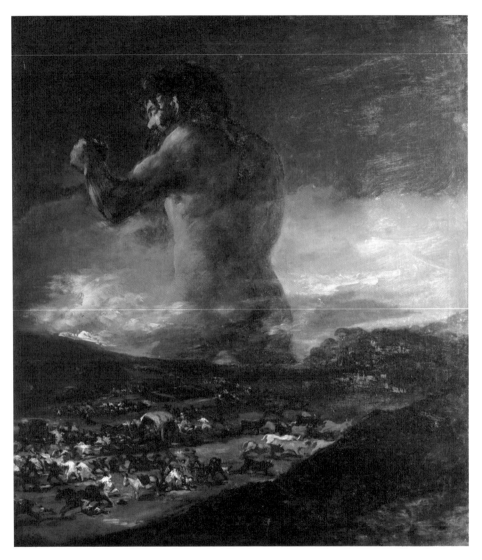

프란시스코 고야 | 〈거인〉 | 1808~1812

요? 잔혹한 학살 속에서 고야는 숨지 않고 두 눈을 똑바로 뜨고 지켜봤습니다. 그리고 《전쟁의 참화》라는 판화집을 통해 자신이 목격한 전쟁의 잔혹함을 세상에 알리죠. 또한 고야는 〈거인〉이라는 작품을 통해 전쟁의 광기 속에서 고통받는 나약한 민중의 모습을 표현하기도 합니다.

1814년 나폴레옹 몰락 이후 고야는 복권한 페르난도 7세의 요청으로 민중의 자긍심과 애국심을 고취할 목적으로 위대한 두 작품을 탄생시킵니다.

첫 번째 작품은 바로 〈1808년 5월 2일〉입니다. 프랑스군의 지배가 시작되고 폭정에 분노한 스페인 민중은 결국 봉기를 일으킵니다. 하지만 봉기라고 해봤자 작품에서 보는 것처럼 길거리에 있는 돌을 집거나 집에 있는 칼을 들고나오는 수준이었죠.

중앙의 한 남성은 분노에 이성을 잃은 채 적이 죽은 줄도 모르고 계속 칼로 찌르고 있으며, 그림 좌측에는 직접 손으로 적군을 말에서 끌어 내리고 있는 민중들이 보입니다. 이는 시민들이 체계적으로 훈련을 받거나 이 일이 계획된 사건이 아니라 순전히 우발적으로 일어난 봉기임을 보여주는 것이죠.

당시 유럽 전역에서 전쟁을 치르고 있었던 나폴레옹군은 이집트 기병을 용병으로 삼아 스페인의 치안을 담당하고 있었는데요. 8세기부터 1492년까지 약 700여 년간 이슬람 세력으로부터 독립

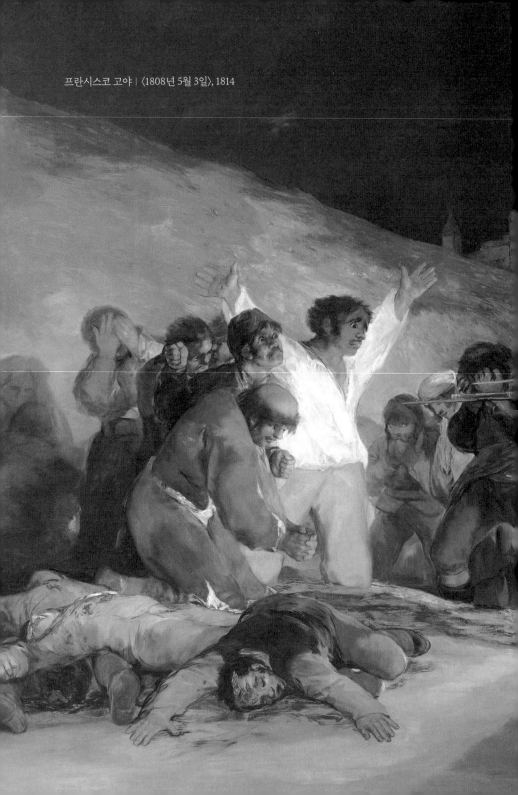

프란시스코 고야 | 〈1808년 5월 3일〉, 1814

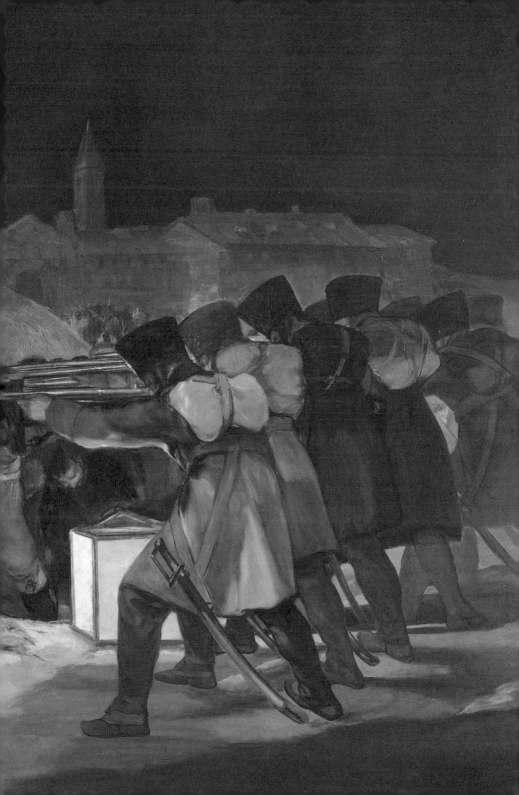

하기 위해 싸워왔던 스페인 사람들에게 이집트 용병의 지배는 너무나도 굴욕적인 상황이었습니다. 결국 프랑스군은 성난 민중에 놀라 퇴각하기 시작했고, 그날 밤 봉기가 확산하자 스페인 수도 마드리드에 발포를 허용합니다. 그리고 마드리드는 시민들의 피로 물들어 갔죠.

이어지는 작품은 〈1808년 5월 3일〉입니다. 결국 민중 봉기는 프랑스군의 총칼 앞에 실패로 끝이 납니다. 이튿날인 5월 3일 밤 프랑스군은 폭동에 가담했던 자들에게 무자비한 학살을 벌입니다. 학살의 희생자들은 봉기와 무관한, 퇴근 후 집으로 돌아가는 시민, 또는 가족이나 친구의 안부가 걱정되어 집 밖으로 잠시 나온 시민이 대부분이었죠.

그렇게 시민들은 마드리드 외곽에 있는 프린시페 피오 언덕으로 끌려가 총살을 당합니다. 좌측 하단으로는 이미 학살당한 시민들의 시체가 널브러져 있고, 위로는 수도사 복장을 한 남성이 기도를 드리고 있습니다. 절망에 빠져 손으로 귀와 얼굴을 가리거나 고개를 돌리며 울부짖는 사람들 가운데 흰 셔츠를 입은 남성은 양팔을 벌려 보이며 무어라 외치고 있습니다. 그런데 그의 손에는 성흔이 보이네요. 죽은 예수처럼 이들은 죄가 없으며 이들의 희생으로 다시 마드리드에 평화가 올 것이라는 고야의 바람이 아닐까 싶습니다. 우측으로는 학살을 자행하는 프랑스군의 모습이 보입니다.

고야는 이들을 일렬로 세우고 얼굴을 가려 등만 보이게 함으로써 인간성이 상실된 잔혹한 현장 속 분위기를 더욱 강조하고 있네요.

훗날 이 작품에 영향을 받은 마네와 피카소는 학살당하는 자와 맞은편에 일렬로 서 있는 학살자의 구도에 착안해 걸작을 남깁니다. 마네의 〈막시밀리안 황제의 처형〉, 피카소의 〈한국에서의 학살〉 등이 대표적이죠. 또한 피카소는 레이나 소피아 미술관에서 볼 수 있는 〈게르니카〉를 그려냅니다.

Story
Art Museum

고독의 ＿＿ 방

모든 세상이 외로움으로 물들어 갈 때

고독의 ___ 방

고통이
위로가 되는 순간

절규

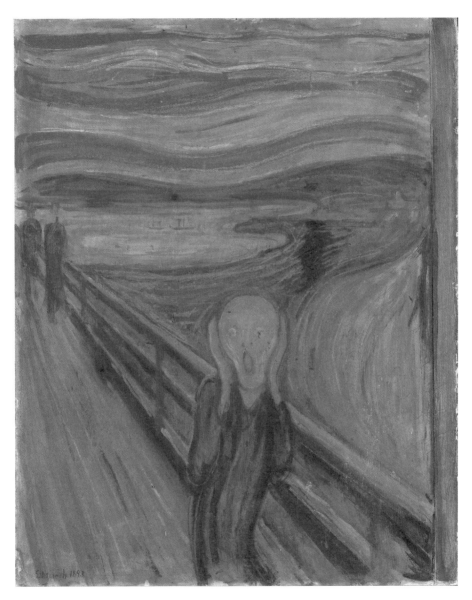

에드바르트 뭉크 | 〈절규〉 | 1893

혼란스러운 색채와 형태, 그리고 무너져 내리는 듯한 작품 〈절규〉 속 인물은 마치 악몽에 시달리고 있는 것만 같습니다. 직관적으로 보았을 때 아름다운 작품은 아니지만 뭉크의 대표작인 이 그림은 미술에 전혀 관심이 없는 사람도 한 번쯤은 접한 적이 있는 친숙한 작품입니다.

뭉크는 미술사에서 손에 꼽을 정도로 다작을 한 화가로 알려져 있는데요. 그는 평생 2만 5천여 점에 달하는 작품을 남겼으며, 〈절규〉만 하더라도 여러 점이 있습니다. 유화, 템페라, 파스텔, 크레용 등을 이용한 채색화만 네 점에 판화까지 포함하면 30여 점이 넘습니다.

하나의 주제를 이렇게까지 다양하게 표현한 것으로 보아 아마 뭉크 스스로 이 작품을 자신의 대표작으로 여겼던 것으로 추측해

볼 수 있습니다. 워낙 유명한 작품이다 보니 다양한 분야에서 패러디를 하기도 하는데요. 영화 〈스크림〉의 악당 가면이나 〈나 홀로 집에〉 주인공 케빈이 화장품을 바르고 비명을 지르는 장면 등이 이 작품을 오마주한 것으로 알려져 있습니다.

제목이 〈절규〉이다 보니 흔히들 작품 속 인물이 소리를 지르는 것으로 생각하기도 하지만, 실제로는 전혀 다른 이야기가 담겨 있습니다. 뭉크는 작품과 관련해서 다음과 같은 글을 남겨두었는데요.

> "나는 두 친구와 함께 길을 걷고 있었다. 해가 지고 있었고 약간의 우울한 기분이 들기도 했다. 그때 갑자기 하늘이 핏빛으로 물들었고 나는 불안으로 몸을 떨며 서 있었다. 그 순간 자연을 꿰뚫는 거대하고 끝없는 절규가 들리는 것 같았다."

글을 살펴보면 작품 속 주인공은 뭉크 자신이며, 어디선가 들리는 절규를 듣고 깜짝 놀라 귀를 막는 장면이었던 것입니다. 그런데 실제 하늘이 저렇게 핏빛으로 물들어 일그러지거나 사람이 저런 형상으로 보일 수도, 더욱이 자연이 그러한 비명을 지를 수는 없습니다. 이 작품은 사실적이고 객관적인 장면을 그렸다기보다는 당시 공황장애를 앓고 있었던 뭉크의 불안하고 초조한 심리 상태를

에드바르트 뭉크 | 〈절규〉 파스텔 버전 | 1895

고독의 ＿＿ 방

에드바르트 뭉크 | 〈절규〉 석판화 버전 | 1895

묘사한 것으로 볼 수 있습니다.

뭉크는 노르웨이를 대표하는 국민 화가이자 표현주의 창시자이며 현대미술의 토대를 닦은 거장으로 미술사에서 굉장히 중요한 위치에 있습니다. 하지만 사람들은 〈절규〉라는 작품은 알아도 뭉크는 잘 알지 못하죠. 그가 어떤 인생을 살아왔고 얼마나 다양하고 많은 이야기를 작품 속에 담아내었는지는 잘 모릅니다. 그렇다면 어떤 인생을 살아왔기에 이런 작품을 남긴 것일까요?

뭉크는 자신의 인생을 이야기할 때 "나에겐 죽음의 천사가 늘 곁에 있었다"라고 할 만큼 평생 죽음을 목격해야만 했던 불행한 인생을 살아갔습니다.

오 남매 중 둘째로 태어난 뭉크. 다섯 살 때는 어머니가 결핵으로 돌아가시고, 열네 살 때는 의지하던 한 살 터울인 누이 소피가 어머니처럼 결핵으로 세상을 떠나게 되죠. 아버지는 부인과 자식들이 세상을 떠나자, 종교에 광신적으로 빠져들었으며 이른 나이에 뇌졸중으로 사망하게 됩니다. 이뿐만 아니라 남은 동생들마저 짧은 생을 보냈으며, 뭉크도 건강이 좋지 않아 평생 병을 앓고 살아가야 했습니다.

그가 살면서 겪었던 병만 하더라도 류마티즘, 폐결핵, 기관지염, 뇌졸중, 총상, 열병, 환각, 스페인 독감, 공황장애, 우울증 등 다

양했습니다. 그에게 죽음은 언제나 함께였고 삶 자체를 우울과 절망으로 가득 차게 만들었던 것이죠.

연인과의 사랑을 통해 위로와 안식을 받았으면 좋았을 텐데 뭉크는 사랑에도 많은 상처를 받고 말죠. 뭉크의 인생에는 세 명의 연인이 있었습니다.

첫 번째 연인은 오슬로 사교계의 인기녀이자 유부녀인 밀리 부인이었습니다. 뭉크가 굉장히 사랑했지만, 워낙 자유분방했던 그녀에게 뭉크는 그저 잠깐의 놀잇감에 불과했습니다. 결국 첫사랑에 대한 환상과 집착에서 벗어나지 못한 뭉크에게는 평생 큰 상처로 남은 인연이었습니다.

두 번째 연인은 고향 후배이자 먼 친척뻘이었던 다그니 율이라는 여성이었는데요. 그녀는 뭉크의 동료 화가이자 친구인 프시비지예프스키와 양다리를 걸치고 있었습니다. 이 삼각관계는 결국 다그니 율이 친구와 결혼을 하며 끝이 나게 됩니다. 안타깝게도 뭉크는 또다시 사랑에 큰 상처를 입고 말죠.

뭉크의 인생에 마지막으로 찾아온 연인은 툴라 라르센이라는 여성이었습니다. 그녀는 오히려 뭉크를 굉장히 좋아하고 집착까지 하면서 뭉크와의 결혼까지 생각합니다. 하지만 이미 사랑과 여성에 대해 깊은 불신과 두려움에 빠져 있던 뭉크는 계속 결혼을 거부하죠. 결국 그녀는 결혼해 주지 않으면 총으로 자살하겠다며 소

에드바르트 뭉크 | 〈태양〉| 1911

고독의 ___ 방

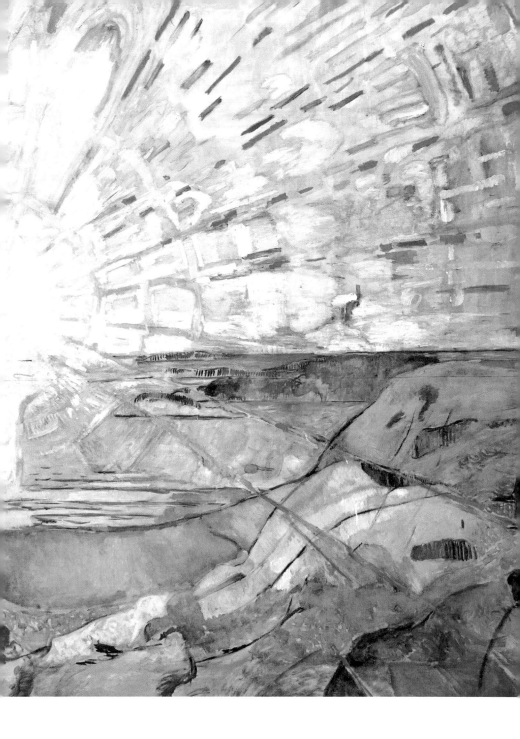

동을 벌였고, 이를 막으려는 뭉크를 향해 총을 잘못 쏘고 맙니다. 오발탄에 뭉크의 손가락이 날아가는 사건까지 벌어집니다. 이후 뭉크는 여성에 대한 두려움과 공포가 더욱 커지며 평생 독신으로 외로운 삶을 이어가죠.

뭉크가 〈절규〉를 그릴 때는 아마 가장 외롭고 우울했던 시기가 아니었을까 싶습니다. 사랑에 계속 실패하고 기댈 곳은 없으며, 가족 대부분이 세상을 떠났고 남은 여동생마저 정신병원에서 우울증으로 고통을 받는 상황이었죠.

뭉크는 이 절망적인 상황 속에서 무엇을 해야 할지 갈피조차 잡지 못한 채 여동생 면회를 마치고 오슬로 에케베르크 언덕을 내려오던 길이었습니다. 극심한 우울증과 공황장애로 대표작 〈절규〉 속 상황을 경험합니다. 그리고 자신만의 방식으로 그 경험을 떠올리며 그림을 탄생시킵니다.

뭉크의 인생은 누구보다 불행하고 절망적이었으며 언제나 죽음이 함께했습니다. 그래서 뭉크의 작품은 온통 불행과 고통으로만 가득 차 있을 것 같지만, 의외로 뭉크는 〈태양〉처럼 밝고 희망적인 작품도 상당히 많이 남겼는데요. 마치 자신처럼 고통받는 사람들에게 이런 이야기를 전하는 것만 같습니다.

"삶이 힘들고, 고통스러우시죠? 저도 또한 그런 인생을 살아왔고, 당신의 아픔을 공감합니다. 저는 매일매일 작은 행복을 꿈꾸며 버텨내고 있답니다. 나의 고통스러웠던 순간들이 부디 당신의 삶에 공감과 작은 위로가 되길 바랍니다."

고 독 의 ＿ 방

새는
외롭지 않다

달과 까마귀

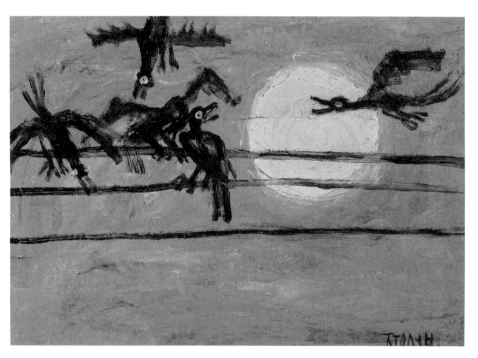

이중섭 | 〈달과 까마귀〉 | 1954

〈황소〉 시리즈를 그린 화가로 우리에게 잘 알려진 이중섭은 국내에서 가장 유명하고 큰 사랑을 받는 화가입니다. 그런데 자세히 들여다보면 그의 삶은 그리 화려하지도 아름답지도 않았습니다. 특히 가족과 헤어지고 홀로 남겨진 마지막 4년은 온통 외로움과 절망으로 가득 찬 고통의 시간이었습니다.

1954년에 이중섭 화가가 그린 〈달과 까마귀〉라는 작품에는 전체적으로 어두운 색감이 깔려 있으며, 흔히 흉조로 여겨지는 까마귀가 등장합니다. 작품이 완성되고 2년 뒤 삶을 포기하는 것 같은 이중섭의 행동 때문에 이 그림을 두고 "앞으로 펼쳐질 그의 비운이 복선처럼 깔린 작품이다"라고 해석하기도 합니다.

흔히들 빈센트 반 고흐가 자살 직전에 그렸다고 알려진 〈까마

담배 피우는 이중섭의 모습

귀가 나는 밀밭)과 같은 의미로 해석되어 이 작품을 바라봅니다. 아마도 삶의 끝자락에 선 이중섭 화가가 자살을 결심하고 그렸던 것이 아닐까 생각하는 것이죠. 하지만 저는 이 작품을 전혀 다른 의미로 해석하고 있습니다.

　6.25 전쟁 피난 시절, 지독한 가난과 하루가 다르게 악화되어 가는 아이들의 건강 문제에 결국 이중섭 화가의 아내 이남덕 여사(야마모토 마사코)는 전쟁이 끝날 때까지만이라도 자신의 모국인 일본에 가 있기로 합니다. 당시 한국과 일본은 서로 수교를 맺지 않았

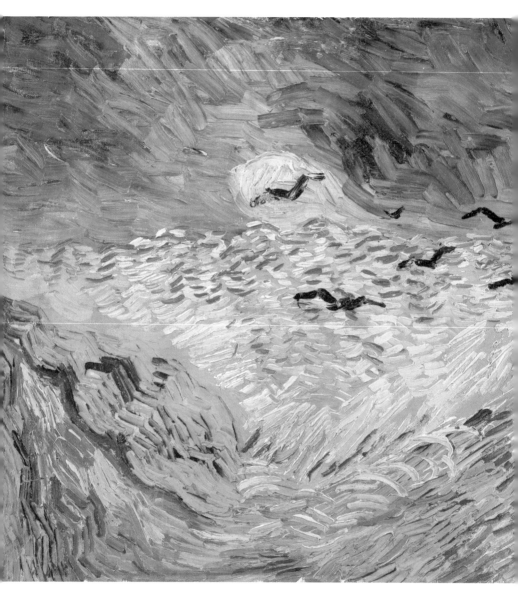

빈센트 반 고흐 | 〈까마귀가 나는 밀밭〉 | 1890

고독의 ___ 방

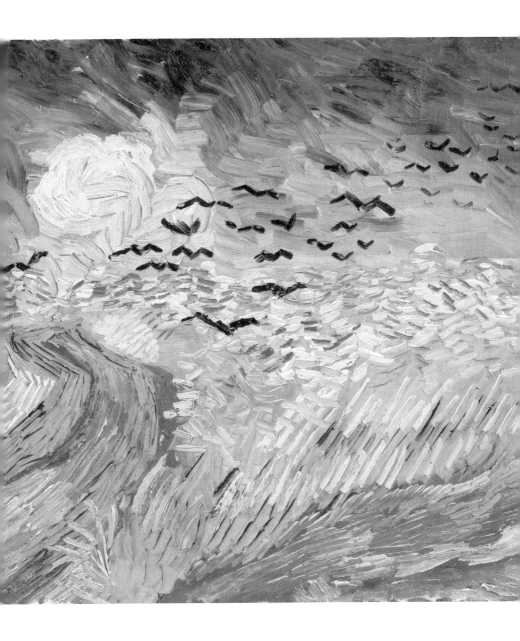

고, 일본 정부에서는 6.25 전쟁이 발발하자 어떤 전쟁 피난민도 수용하지 않겠다는 방침을 발표하죠. 이에 일본 국적을 가지고 있었던 이남덕 여사와 아이들은 일본으로 떠날 수 있었지만, 가족 중 유일한 한국인인 이중섭 화가는 함께하지 못하고 홀로 한국에 남겨졌던 것입니다.

그렇게 전쟁으로 이중섭 화가는 가족과 생이별을 겪게 되고, 얼마 지나지 않아 아내는 홀로 남겨진 남편을 일본으로 데리고 오기 위해 사업을 벌이다 빚더미까지 떠안습니다. 시간이 지날수록 상황은 악화되었고, 가족과 떨어진 시간이 너무도 고통스러웠던 이중섭 화가는 어떻게 해서든 화가로 성공을 거두어 그리운 가족을 만나러 가겠다는 일념에 그림을 폭발적으로 그려나갑니다.

〈황소〉시리즈를 비롯한 이중섭 화가의 대표 작품이 대부분 이 시기에 나옵니다. 큰 기대를 품었던 1955년 1월 서울 미도파 백화점 전시를 앞두고 그가 가족에게 보낸 편지들을 살펴보면 당시 그의 심정을 이해해 볼 수 있습니다.

> "새해에는 하루에 소품 한 점과 8호 한 점씩은 그릴 계획이요. 하루빨리 도쿄로 돌아가 당신 곁에서 그림을 그리고 싶어 견딜 수가 없다오."
>
> – 1954년 어느 날

"어떤 고난에도 굴하지 않고 소처럼 무거운 발걸음을 옮기며 작품 활동에 열중하고 있다오."

<div align="right">– 1954년 11월</div>

"이번 전시가 끝나는 대로 당신과 아이들 곁으로 갈 수 있는 것이 확실하니 걱정하지 마오."

<div align="right">– 1954년 12월</div>

편지들을 들여다보면 이 시기 이중섭 화가는 삶을 포기하고 죽음을 기다리는 절망적인 상황이 아니라, 오히려 희망과 기대감이 가득 차 있음을 느낄 수 있습니다. 어떻게 해서든지 가족의 품으로 돌아가기 위해 발버둥을 치고 있는 것 같습니다. 그렇다면 이 시기에 그려진 〈달과 까마귀〉는 어떠한 의미를 담고 있는 것일까요?

우리는 흔히 까마귀를 흉조라고 생각하지만, 이중섭 화가에게 까마귀는 다른 의미로 다가왔을지도 모릅니다. 우선 일본에서는 까마귀를 흉조가 아닌 길조로 여깁니다. 일본 여행을 다니다 보면 다양한 곳에서 까마귀를 모티브로 한 캐릭터를 만나볼 수 있으며, 심지어 일본 축구 국가대표팀 엠블럼이 까마귀이기도 합니다.

이중섭 화가는 일본에서 유학 생활을 했고 일본인 아내까지 두고 있기에 누구보다 일본 문화에 친숙했을 것으로 보입니다. 또한

평양에서 유년 시절을 보냈는데요. 어린 시절 그는 평양 곳곳에 있는 수많은 고구려 고분벽화를 즐겨 보았으며 이를 통해 훗날 화풍에 많은 영향을 받았노라 밝히기도 했습니다. 그런데 고구려의 국조가 바로 '삼족오' 세 발 까마귀입니다. 이러한 정황들로 추정컨대 이중섭 화가에게 까마귀라는 존재는 흉조라기보다는 길조에 더 가깝지 않았을까요?

다시 작품을 살펴볼까요? 이 작품은 아마도 자유로이 가족의 품으로 다시 돌아가고픈 바람이 담긴 것으로 해석해 볼 수 있습니다. 먼저 작품 속 짙은 푸른 배경은 자신과 가족들을 가로막는 현해탄을 상징하는 것으로 보입니다. 그림 오른쪽을 보면 날고 있는 까마귀 한 마리가 있습니다. 일본에 있는 가족에게 날아가고픈 이중섭 화가의 모습으로 볼 수 있겠네요. 그렇다면 왼쪽의 까마귀들은 이중섭 화가의 가족으로 추측되는데, 그중 가장 우측에서 이중섭 화가를 바라보는 까마귀는 아내이고 좌측으로 장난을 치고 있는 두 까마귀가 아들 태현이와 태성이를 상징한다고 볼 수 있습니다. 그런데 좌측 까마귀 무리를 보면 상단에서 그들을 향해 날아드는 또 다른 까마귀가 눈에 띕니다. 저 까마귀가 상징하는 바는 무엇일까요?

이중섭 화가는 1945년 아내와 결혼하고 이듬해 봄, 사랑하는 첫

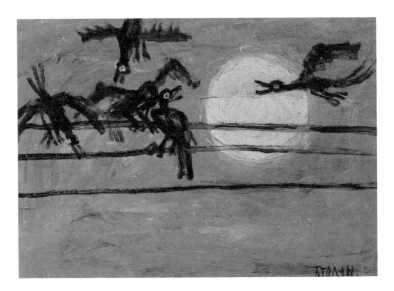

이중섭 화가의 가족 모습으로 해석되는 〈달과 까마귀〉

째 아들을 낳습니다. 하지만 이 아이는 이름이 없습니다. 바로 이름도 짓기 전 너무도 어린 나이에 디프테리아로 세상을 떠나버렸기 때문입니다. 아이를 지켜내지 못했다는 미안함과 죄책감, 그리고 친구 하나 사귀지 못해 저승에서 아들이 혼자 외롭지 않을까 하는 걱정에 이중섭 화가는 아들 또래의 벌거벗은 사내아이들이 등장하는 군동화群童畵를 그려 관 안에 함께 넣어주죠. 이를 계기로 이중섭 화가의 또 다른 대표작인 군동화가 본격적으로 시작됩니다.

그렇다면 까마귀 가족을 향해 날아드는 저 까마귀는 먼저 세상을 떠난 첫째 아들이 아닐까요? 먼저 세상을 떠난, 이름도 지어주

이중섭 | 〈도원〉 | 1954

고독의 ____ 방

지 못한 첫째 아들과 일본으로 떠나보낸 가족 곁으로 날아가고픈 이중섭 화가의 바람이 담긴 것은 아닐까 합니다.

그림은 화가가 직접 스스로 해석을 남기지 않은 한, 정해진 답이 존재하지 않습니다. 물리 법칙과 수학 공식처럼 하나의 답만이 존재하는 것이 아니라 누구나 자유로이 자신만의 해석이 가능한 분야이죠. 여전히 이 작품은 이중섭 화가의 죽음이 깔린 복선처럼 그려진 작품으로 보이나요? 아니면 가족과 함께하고픈 바람이 담긴 그림처럼 보이나요?

겸손이

교만을 없애다

골리앗의 머리를 든 다윗

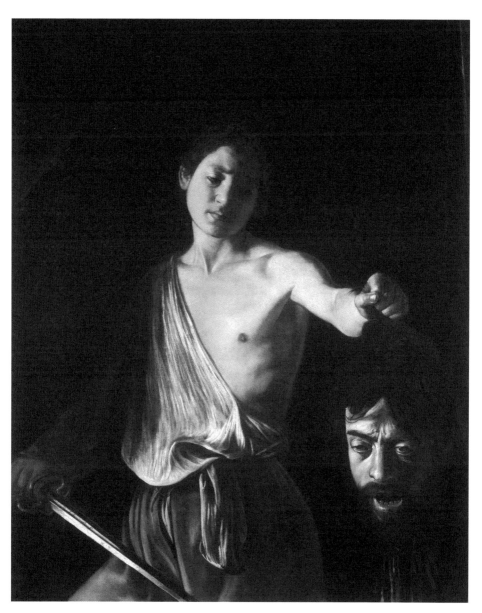

카라바조 | 〈골리앗의 머리를 든 다윗〉 | 1609~1610

미술사에서 가장 다이내믹하고 파란만장한 인생을 살았던 화가를 단 한 명만 꼽으라 한다면 주저 없이 바로크 미술의 창시자이자 빛과 어둠의 화가인 카라바조일 것입니다.

그의 본명은 '미켈란젤로 메리시 다 카라바조'로 세상 모두가 알고 있는 위대한 예술가와 동명이인이죠. 심지어 미켈란젤로가 세상을 떠난 지 7년밖에 되지 않은 1571년생 카라바조는 자신의 이름으로는 예술가로 활동하는 것이 쉽지 않았을 겁니다. 이에 출신 지역인 '카라바조'를 평생 이름처럼 사용해야만 했죠. 그렇다고 해서 카라바조가 미켈란젤로라는 이름의 그늘을 벗어나지 못할 만큼 평범하고 조용한 예술가로 살았던 것은 아니었습니다.

카라바조가 태어난 때는 예술이 르네상스를 화려하게 빛내던

거장들의 흔적만을 답습하며 길을 잃고 방황하던 매너리즘 시기였습니다. 카라바조는 이전 르네상스 거장들의 작품에 감탄하며 그것만을 모작하던 매너리즘 시기의 화가들과는 달랐습니다. 기존과는 전혀 다른 바로크 미술이라는 새로운 미술 세계를 창조한 인물이었죠.

카라바조는 단 한 번도 제자를 들이거나 당시 유행하던 아카데미아, 화파를 창설하지도 가입하지도 않았습니다. 이후 많은 화가들이 스스로 카라바조 화풍을 따르는 자Caravaggisti임을 자랑스러워했고, 렘브란트와 디에고 벨라스케스 등으로 이어지는 카라바조의 화풍은 이후 17세기 유럽 미술계에 지대한 영향을 남깁니다.

카라바조는 르네상스 시대 다빈치가 창조한 키아로스쿠로, 즉 명암법을 뛰어넘는 빛과 어둠의 극명한 대비를 활용해 작품 속에서 감정과 장면을 극적으로 연출해 냈습니다. 마치 연극 무대 위에서 주인공에게만 조명을 쏘아주며, 주변은 온통 검게 물들이면서 대상만을 극단적으로 강조하는 방식이죠. 이러한 빛의 활용은 어둠의 방식tenebroso이라는 의미의 테네브리즘tenebrism이라 불리게 됩니다.

또한 카라바조가 그림을 그리는 방식은 굉장히 독특했는데요. 그림을 그릴 때 밑그림과 덧칠을 하지 않고 단번에 그림을 그리는 것으로 잘 알려져 있습니다. 캔버스 앞에 서서 어떤 식으로 작품

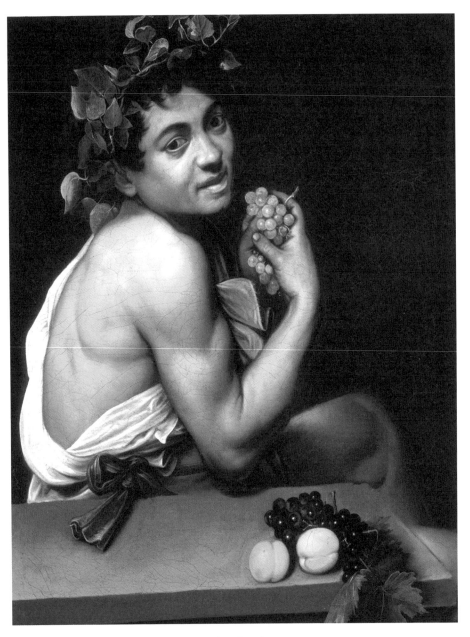

카라바조 | 〈병든 바쿠스〉 | 1593~1594

고독의 ___ 방

카라바조 | 〈바쿠스〉 | 1598

을 디자인하고 그 안을 어떠한 색감으로 채워나갈지 모든 것을 머릿속에 구상한 뒤 쉬지 않고 단번에 그려내는 알라 프리마alla prima 기법을 고수했죠. 이에 카라바조는 짧은 활동 기간에도 불구하고 많은 대작을 남겼고 이러한 방식은 훗날 루벤스에게까지 전해집니다.

이렇듯 카라바조는 미술사에 큰 획을 그은 중요한 인물로 기록되어 있지만, 그 과정에는 많은 사건과 굴곡이 있었는데요. 아버지 페르모 메리시는 귀족의 영지 관리인으로 부유하진 않아도 가족을 건사하는 데 큰 문제는 없었습니다. 하지만 카라바조가 여섯 살 때 전염병으로 할아버지와 아버지가 돌아가시자 가세는 급격히 기울게 됩니다.

결국 카라바조는 생계를 위해 열세 살이라는 나이에 밀라노로 건너가 화가가 되기로 결심하는데요. 당시 이탈리아에서는 화가로 자리만 잡는다면 여유 있는 생활을 보장받을 만큼 예술가의 대우와 사회 평판은 상당히 좋았습니다.

카라바조는 화가가 되기로 하고 불과 8년 만인 스물한 살에 예술 중심지인 로마에 도착합니다. 이 시기에 재미난 작품들이 있는데요.

첫 번째 작품은 바쿠스를 주제로 한 〈병든 바쿠스〉입니다. 로마

신화 속에서 바쿠스는 술의 신이자 쾌락의 신으로 알려져 있습니다. 하지만 작품 속에 바쿠스는 퀭하고 지쳐 있고 황달까지 든 모습입니다. 이 작품은 카라바조의 자화상으로 알려져 있습니다.

로마 초기 시절 카라바조는 생계를 제대로 이어가지 못할 만큼 힘든 무명 생활을 보내야 했습니다. 카라바조가 병에 걸려 죽을 고비를 간신히 넘기고 그린 그림으로, 이 시기 그가 얼마나 힘든 시간을 보냈는지 느껴볼 수 있네요. 하지만 작품을 자세히 들여다보면 그의 눈빛은 살아 있고, 가난을 상징하는 횅한 테이블에서도 포도송이만큼은 손에서 놓고 있지 않습니다. 이는 마치 포도가 영글어 와인이 되듯, 나도 반드시 성공해 술의 신인 바쿠스처럼 쾌락과 풍요를 누리고 말리라는 이십 대 초반 카라바조의 다짐으로 보여집니다.

실제 그의 무명 시절은 그리 길지 않았습니다. 〈병든 바쿠스〉를 완성하고 불과 2년 만에 큰 성공을 거두게 됩니다. 당시 바티칸에서 막강한 권력을 쥐고 있던 프란체스코 마리아 델 몬테 추기경의 후원을 받으며 부와 명성을 쌓죠. 작품 의뢰가 끊임없이 이어졌으며, 걸작들이 쏟아져 나왔습니다.

이 시기에 그려진 또 다른 자화상이 바로 〈바쿠스〉입니다. 이전과는 전혀 다른 분위기의 바쿠스가 보이네요. 핼쑥하고 병든 바쿠스는 이제 피부에 윤기가 흐르고 살집도 있습니다. 이전보다 접시

에는 과일도 넘쳐나고 포도가 아닌 풍요와 쾌락을 상징하는 와인도 아름다운 빛깔을 띱니다. 그런데 자세히 살펴보면 광주리 안 과일들이 썩은 듯합니다. 썩어가는 과일은 시간의 유한성을 의미하는 것으로 존재하는 모든 것은 언젠가 사라지고 만다는 전도서 1장 '바니타스'를 의미하죠. "헛되고 헛되니, 모든 것이 헛되도다"라는 내용을 담은 교훈적인 메시지로 해석할 수 있습니다. 다시 말해 그림을 통해 카라바조는 지금 내가 누리는 행복과 성공의 기쁨이 영원하지 않으니 거만해지지 말고 겸손하자고 자기 자신에게 다짐하고 있습니다.

작품만 보면 카라바조가 성공을 거두고 난 이후에도 겸손을 잃지 않고 안정적인 삶과 작품 활동을 이어갔을 것 같지만, 현실은 오히려 정반대에 가까웠습니다. 흔히 카라바조를 악마의 재능을 가진 화가라고 이야기하는데요. 이는 재능이 너무도 뛰어나서이기도 했지만, 그는 미술사상 가장 많은 형사사건을 일으켰던 인물이었죠.

카라바조는 39년이라는 짧은 생을 살아가는 동안 많은 범죄를 저지릅니다. 음주, 폭행, 살인미수, 추행, 명예훼손, 탈옥 등 경찰 수사만 열다섯 번을 받고 일곱 번 넘게 투옥되기도 했죠. 범죄를 저지르고 야반도주하는 것은 그의 일상이 되었습니다. 문제는 카라바조의 그림 실력은 뛰어났고, 유럽 전역에서는 그의 그림을 갈

망하고 있었다는 것입니다.

일례로 1605년 카라바조는 로마에서 폭행 사건으로 피소되어 제노바로 도피합니다. 엄연한 범죄 수배자였지만 제노바 당국은 오히려 그를 열렬히 환영합니다. 경제 중심지 중 하나였던 제노바 귀족들은 카라바조의 명성을 익히 알고 있었고, 오히려 그에게 작품을 의뢰할 좋은 기회라고 생각했습니다. 그렇게 귀족들과 권력자들의 환심을 사서 사건을 해결하는 것이 카라바조가 살아가는 방식이었죠. 훗날 도주 생활을 하던 중 몰타에서 기사 작위까지 받았으니 카라바조의 폭력적이고 안하무인에 가까운 생활은 시간이 지날수록 더 거침이 없었습니다.

하지만 카바라조의 이런 생활도 끝이 나게 됩니다. 1606년 로마의 비아 델라 스크로파의 테니장에서 카라바조는 평소 사이가 별로 좋지 않았던 라누치오 토마소니와 내기 게임을 하다 판돈 문제로 싸움을 벌입니다. 결국 카라바조는 단검으로 토마소니의 복부를 찔렀고, 살인자 카라바조는 황급히 로마를 떠나게 됩니다.

이십 대 초반 밀라노에서 범죄를 일으켜 로마로 도망쳐 왔던 카라바조는 로마의 많은 귀족과 권력자의 사랑을 받으며 당대 최고의 화가로 살아왔습니다. 교황마저도 카라바조의 작품을 원했고 대성당들은 그의 작품을 재단에 걸어두길 희망했죠. 그렇게 로마에서 승승장구하던 삼십 대 중반의 카라바조는 살인사건으로 모

든 것을 잃고 사형을 선고받은 수배자가 되어 이탈리아 전역을 떠돌게 됩니다.

이후 4년간의 도피 생활은 고통과 절망의 시간이었습니다. 어느 곳 하나 제대로 정착하지 못하고 나폴리, 몰타, 시라쿠사, 메시나, 팔레르모 등 끊임없이 떠돌아야 했으며, 불안정한 도피 생활은 카라바조를 더욱 난폭하게 만들고 궁지로 몰아넣습니다.

역설적이게도 카라바조는 4년간의 도피 생활을 하면서 수많은 걸작을 그려내는데요. 새로운 도피처에 도착한 그는 그곳에서 살아남기 위해 권력자들을 위한 작품을 그려 바쳐야만 했습니다. 범죄자 신분으로 어떻게든 안전을 보장받아야 했기에 쉬지 않고 그림을 그릴 수밖에 없었습니다.

이 시기에 그려진 가장 인상적인 작품으로는 〈골리앗의 머리를 든 다윗〉을 꼽아볼 수 있는데요. 흔히 카라바조의 마지막 유작으로 알려진 이 작품은 도피 생활 중 카라바조의 심정을 짐작해 볼 수 있습니다.

어둠이 짙게 깔린 공간 속에서 다윗은 강렬한 빛을 받으며 골리앗의 목을 잘라 들어 보이고 있습니다. 이마에 큰 상처를 입고 눈을 부릅뜬 채 무언가를 바라보는 골리앗은 어떠한 이야기를 하고 있는 것 같네요. 다윗은 적장 골리앗을 물리치고 전쟁에서 승리를

거둔 영웅이지만, 작품 속 다윗의 표정은 승리를 거둔 영웅의 표정처럼 보이지는 않습니다. 골리앗을 바라보는 그의 눈빛에는 다양한 감정이 섞여 있는데요. 대체 이 작품에는 어떤 의미가 담겨 있는 것일까요?

카라바조는 자화상뿐만 아니라 다양한 작품 속에도 자기 모습을 종종 집어넣었습니다. 그의 얼굴은 지금도 쉽게 작품에서 찾아볼 수 있습니다. 그림이 완성되고 난 직후부터 작품 속에 등장하는 두 인물이 모두 카라바조의 자화상으로 해석되고 있는데요. 로마에서 교황과 추기경들의 사랑을 받으며, 예술가로서 화려한 삶을 살았던 젊은 날의 자기 모습은 다윗의 얼굴로, 살인죄를 저지르고 추악한 범죄자가 되어버린 자기 모습은 골리앗의 얼굴로 표현한 것으로 보입니다. 죄 없던 시절의 자신(다윗)이 범죄자가 되어버린 자신(골리앗)의 목을 베어버림으로써, 그는 과오를 끊어내고 반성하고 있음을 이야기합니다.

또한 카라바조는 다윗의 칼날에 'H-AS-OS'라는 문구를 새겨두었는데요. 이는 시편에 대한 성 아우구스티누스의 주석으로 "다윗이 골리앗을 물리치고 예수가 사탄을 물리쳤듯이, 겸손함으로 교만함을 무찔러야 한다"라는 내용 중 '겸손이 교만함을 무찌른다Humilitas occidit superbiam'라는 부분입니다. 교만으로 가득 찼던 죄 많은 현재에서 벗어나 겸손했던 과거의 자신으로 돌아가고 싶다는 카라바조의 절실함이 느껴지네요.

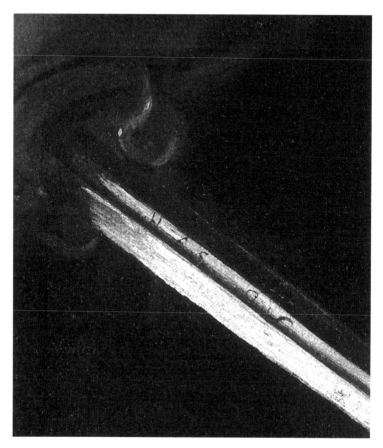

다윗의 칼날, "H–AS–OS"가 각인된 모습

영원히 범죄자로 살 수 없었던 카라바조는 어떻게 해서든 용서받고 로마로 돌아가기를 희망했습니다. 이에 자신의 후회와 반성이 담긴 이 작품을 조력자이자 교황의 조카인 시피오네 보르게세 추기경에게 보내 사면을 청하려 했었죠. 드디어 지독했던 도피 생

활을 끝내고 사면을 받을 것이라는 희망에 로마로 향했지만, 그는 로마를 코앞에 두고 작은 항구 도시 포르토 에르콜레에서 말라리아 감염으로 허망하게 세상을 떠납니다. 그렇게 위대한 천재 화가이자 살인자였던 카라바조는 이름도 없는 공동묘지에 묘비조차 없이 쓸쓸히 묻히게 됩니다.

고독의 ___ 방

신이 아닌 인간이 만들었기에
더 성스러운

피에타

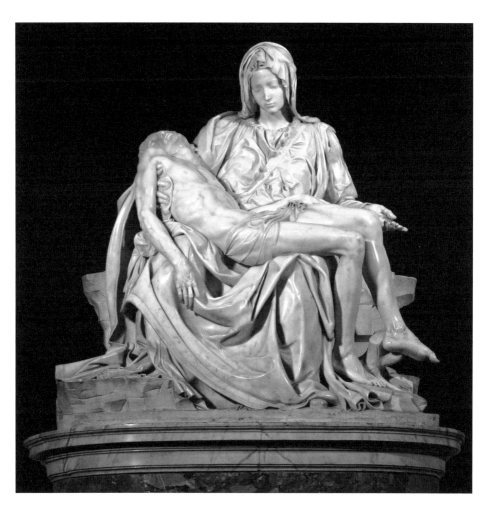

미켈란젤로 부오나로티 ㅣ 〈피에타〉 ㅣ 1498~1499

다 빈치와 라파엘로와 더불어 르네상스 3대 거장으로 불리는 미켈란젤로는 우리에게 〈천지창조〉라는 이름으로 익숙한 바티칸 시스티나 예배당의 천장화와 제단을 장식하고 있는 〈최후의 심판〉을 그린 화가입니다. 그렇지만 그는 평생 자신을 소개할 때 "저는 피렌체 출신의 조각가 미켈란젤로입니다"라고 이야기할 만큼 조각가로 자부심이 대단했습니다.

비록 수많은 권력자가 미켈란젤로의 능력을 탐내 때로는 화가, 건축가 또는 도시 설계자로 살아가야 했지만 세상을 떠나기 이틀 전까지 정과 망치질을 이어갈 만큼 조각에 대한 열정은 평생 꺼지지 않았습니다. 미켈란젤로가 남긴 걸작들 가운데 역사상 가장 아름다운 조각상이라 칭해도 부족함이 없는 작품은 단연 〈피에타〉입니다.

'피에타'라는 말은 이태리어로 '동정', '자비', '연민'이라는 뜻으로 흔히 어머니 성모 마리아가 죽음을 맞이한 예수 그리스도를 품에 안고 슬픔에 잠긴 모습을 주제로 한 모든 작품을 피에타라고 칭합니다. 수많은 '피에타' 가운데 미켈란젤로의 작품이 유명하고 아름답다 보니 마치 그의 작품만을 위한 고유명사처럼 사용되기도 합니다.

이 작품은 프랑스 루앙의 수도원장이었던 장 드 빌레르가 의뢰한 것인데요. 빌레르는 프랑스를 대표해 바티칸에 파견된 추기경이자 막강한 권력을 휘두르던 인물로, 지금까지 미켈란젤로가 받았던 어떤 의뢰보다도 중요했습니다.

미켈란젤로는 의뢰받기 얼마 전 〈술 취한 바쿠스〉라는 작품을 제작할 때 큰 실수를 범합니다. 당시 질이 좋지 못한 대리석으로 조각을 하다 바쿠스의 얼굴 곳곳에 마치 얼룩이 낀 것처럼 무늬를 새겨 버리고 말았습니다. 이를 계기로 원석인 대리석 질이 얼마나 중요한지 깨달았던 미켈란젤로는 새로운 의뢰를 받자 최고의 대리석을 구하기 위해 이탈리아 북부에 자리 잡은 카라라로 떠나게 됩니다.

카라라에는 고대 로마 시대부터 지금까지도 유명한 대리석 채석장이 있습니다. 온통 산으로 뒤덮인 카라라는 눈에 보이는 아무 산을 자르면 그 단면이 전부 대리석으로 채워져 있습니다. 질 또한

완전무결한 순백으로 다른 지역의 대리석과는 비교되지 않을 만큼 최고의 품질과 순백색을 자랑하는 명실상부 세계 최고 대리석 산지입니다.

미켈란젤로는 약 일 년 동안 직접 카라라를 찾아 최고급 순백의 대리석을 채석하고 운송까지 확인하고서는 하루 스무 시간에 가까운 작업을 이어가며 거짓말처럼 단 8개월 만에 아름다운 작품 〈피에타〉를 완성합니다. 스물네 살이라는 어린 나이에 말이죠.

제목처럼 작품은 십자가에 못 박힌 채 숨을 거둔 예수 그리스도 시신을 어머니인 성모 마리아가 안고 있는 순간을, 절망적이고 고통스러운 감정을 담아내고 있습니다. 성모 마리아는 한 손으로는 아들의 시신을 끌어안고 다른 한 손은 손바닥이 하늘을 향하도록 놓아둔 채 "이제 당신의 아들을 다시 당신 곁으로 보내 드리옵니다"라는 메시지를 전하는 듯합니다.

이 작품은 때로 죽은 아들보다 오십 대인 마리아가 너무 젊은 모습이라며 비평가들에게 비난받기도 했습니다. 하지만 이것은 미켈란젤로의 종교적 신념으로, 원죄 없이 태어난 성모 마리아의 성스러움을 젊고 아름다운 모습으로 표현한 것입니다. 또한 미켈란젤로는 인간에게 바치는 작품이 아니라 하늘에 계시는 신께 바치는 작품이기에 정면보다는 위에서 내려다보는 구도를 더 고려했습니다.

어머니 마리아라는 이름에는 '바다'라는 의미가 담겨 있습니다. 작품을 위에서 내려다보면, 이제 모든 것을 이루고 어머니 마리아라는 바다에 깊숙이 안긴 아들이 평온을 맞이하는 성스럽고도 아름다운 장면을 만나볼 수 있습니다.

예술 작품을 평론할 때 단순히 "아름답다", "대단하다"라는 표현은 전문적이지도 적절하지도 않은 방식임에도 불구하고 이 작품을 직접 보면 "정말 대단하다"라는 말이 저절로 나올 만큼 완벽한

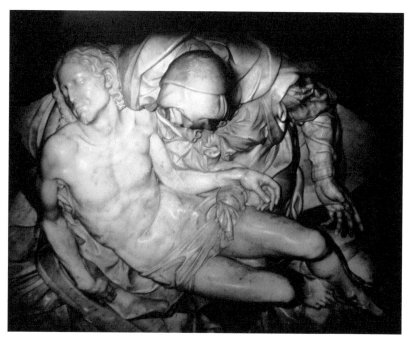

미켈란젤로의 〈피에타〉를 위에서 바라본 모습

모습입니다. 과연 인간이 이보다 더 아름답고 성스러운 작품을 만들 수 있을까 싶기도 하지만, 어떻게 스물네 살의 젊은 청년이 이런 작품을 만들었는지도 의문입니다.

미켈란젤로 본인 역시 무척 만족스러워했으며 이후 사람들이 어떤 반응을 보일지 굉장히 궁금해했다고 전해집니다. 작품이 처음 공개가 되고 사람들은 감탄을 자아내며 "천사가 내려와서 만든 것이 아니냐?", "피렌체의 천재 조각가 도나텔로의 감춰진 작품일 것이다", "밀라노 출신의 천재 조각가 크리스토포로 솔라리의 작품이 확실하다"라고 이야기합니다.

처음 미켈란젤로는 기쁜 마음으로 이러한 반응을 즐겼지만, 시간이 지날수록 점점 불쾌한 기분을 감출 수 없었는데요. 바로 종일 사람들의 이야기를 듣고 있어도 작품이 대단하다는 말은 나오지만 자신의 이름은 단 한 번도 거론되지 않았기 때문이었습니다. 자존심이 상한 미켈란젤로는 결국 그날 저녁 뜻밖의 행동을 합니다. 정과 망치를 들고 작품 앞에 선 그는 마치 자신이 이 작품을 만들었다는 것을 세상에 알리려는 듯 성모 마리아의 가슴에 본인의 이름을 새겨버립니다.

"피렌체 출신의 미켈란젤로 부오나로티가 만듦MICHAEL. A[N]GELVS BONAROTVS FLORENT(INVS) FACIEBAT."

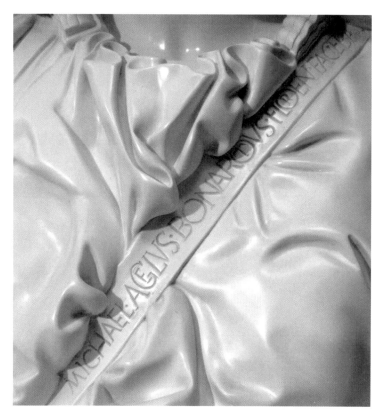

마리아의 가슴에 새겨진 미켈란젤로 이름

이것은 미켈란젤로가 처음이자 마지막으로 작품에 남긴 서명으로 전해지는데요. 미켈란젤로가 이후 단 한 번도 작품에 서명을 남기지 않았던 것에 대해서는 두 가지 추측이 있습니다.

첫 번째 추측은 이 작품 이후로는 미켈란젤로의 명성이 이탈리

아반도뿐만 아니라 유럽 전역으로 퍼졌기에 더 이상 서명을 남길 필요가 없었다는 것입니다.

두 번째 추측에 관해서는 재미난 이야기가 전해지기도 하는데요. 미켈란젤로가 〈피에타〉에 서명을 남기고 성당을 유유히 빠져나와 문뜩 밤하늘을 올려다보는데 그날따라 별빛이 아름답게 빛나고 있었습니다. "아! 신께서는 아름다운 세상을 만드시고도 그 어느 곳에 자신의 이름을 남기지 않으셨는데, 나는 고작 조각 하나를 만들고 거만하게 성모님의 가슴에 이름을 남겼구나"라며 경솔했던 행동을 반성하고 두 번 다시는 작품에 서명을 남기지 않았다고 합니다. 너무나 드라마 같은 이야기라 마냥 믿을 수는 없지만, 이후 시간이 지날수록 겸손하고 신앙심이 깊어지는 그의 인생을 보노라면 정말 그럴지도 모르겠다는 생각이 들기도 합니다.

미켈란젤로의 가장 위대한 작품이자 세상에서 가장 아름다운 조각이라 불리는 〈피에타〉는 이후 큰 시련을 겪습니다. 1972년 5월 21일, 이날은 오순절 주일로 많은 신자와 관광객으로 베드로 성당이 붐비던 날이었습니다. 이때 라즐로 토스라는 한 정신이상자가 사람들의 눈을 피해 〈피에타〉 앞에 다가섭니다. 그러고는 '자신은 부활한 예수고 신에게 어머니라는 존재는 필요하지 않다'며 조각상 위로 올라서서 준비한 망치로 열다섯 번가량 마리아 조각상을 가격합니다. 깜짝 놀란 주변 사람들이 토스를 작품 아래로

끌어 내렸지만 짧은 시간 동안 조각상은 이미 끔찍한 훼손 입은 채였죠. 바티칸에서는 서둘러 현장을 봉쇄하고 파손된 조각들을 수거하려 했지만, 현장에 있던 관광객들이 깨진 조각들을 상당수 주워 가버리는 바람에 복원에 많은 어려움을 겪습니다.

이후 바티칸과 이탈리아 정부는 기술력을 총동원해 복원을 진행했지만, 자세히 들여다보면 훼손된 흔적들이 여전히 남아 있습니다. 바티칸에서는 복원 후 이와 같은 사건을 방지하고자 작품 바깥을 방탄유리로 감싸고 일정 거리 이상 사람들이 다가갈 수 없도록 막아둔 상황입니다. 다행히도 세 점의 피에타 레플리카를 제작해 가까이에서 작품을 만나보게 하고 있습니다. 원작의 크기와 질감을 완벽하게 재현했기에 아쉬움을 달랠 수 있는데요. 그중 한 작품이 분당 성 요한 성당에 자리 잡고 있으니 참고하길 바랍니다.

고 독 의 ___ 방

죽음의 순간은
늘 극적이다

라오콘 군상

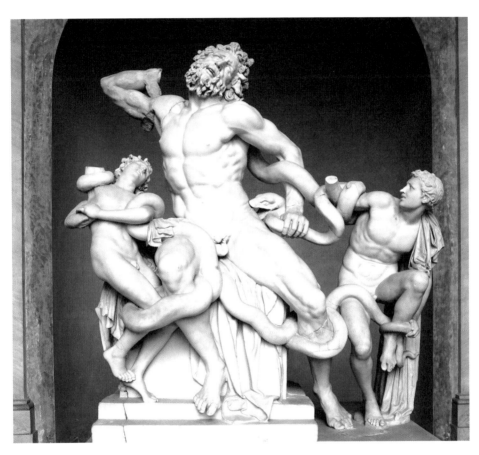

작자 미상 ｜〈라오콘 군상〉｜ BC 175~150

1506년 1월 14일, 로마 역사가 처음 시작되었던 일곱 개의 언덕 중 하나인 에스퀼리노 언덕 포도밭에서는 미술사상 가장 위대한 발굴 작업이 이루어졌습니다. 밭에서 쟁기질하던 농부 펠리체는 땅속에서 고통스러운 듯 절규하고 있는 조각상의 얼굴을 보곤 깜짝 놀라 당국에 신고하는데요. 이 소식은 교황청까지 빠르게 전해졌습니다. 심상치 않은 조각이 발견되었다는 이야기를 들은 교황 율리우스 2세는 급히 현장으로 조각가 안토니오 다 상갈로를 보냅니다.

당시 바티칸에 머무르고 있었던 위대한 거장 미켈란젤로 또한 그곳을 찾습니다. 훗날 미켈란젤로는 이 작품을 본 순간 예술의 경이를 느끼는 동시에 자신의 예술적 재능을 한탄했다고 합니다. 거장 미켈란젤로조차 감탄하게 했던 작품은 바로 인류 역사상 가장

위대한 조각상이라 이야기해도 손색이 없는 〈라오콘 군상〉입니다.

라오콘은 그리스 신화 트로이 전쟁에 등장하는 제사장입니다. 그는 그리스군이 해변에 두고 간 트로이 목마가 함정이라는 사실을 알고 유일하게 목마를 성안으로 들이지 말 것을 강력히 주장합니다. 그런데 그리스의 편에 섰던 아테나와 포세이돈은 이를 보고선 크게 분노합니다. 감히 인간이 신의 계략을 간파하고 방해했다는 이유였죠. 결국 라오콘은 포세이돈이 보낸 바다뱀 두 마리에 의해 두 아들과 함께 고통스러운 죽음을 맞이합니다.

이 이야기를 바탕으로 제작된 〈라오콘 군상〉은 세상에 모습을 드러내기 전까지 약 1500여 년간 전설로만 전해져 오던 작품이었습니다. 이는 고대 로마 시대의 군인이자, 정치가, 변호사, 역사가, 예술학자 등 다양한 영역에서 활약했던 플리니우스의 저서 《박물지》에서 그 흔적을 발견할 수 있는데요.

"나는 붓으로 그렸거나 청동으로 제작한 다양한 라오콘을 보았는데 그 가운데 대리석으로 제작한 이 작품이 가장 훌륭하다. 하나의 통 대리석만으로 라오콘과 두 아들의 모습뿐만 아니라, 바다뱀들이 그들을 휘감아 조이는 놀라운 장면을 연출했다. 이 작품은 로도스 출신의 세 조

각가 하게산드로스, 폴리도로스, 아테노도로스가 하나의
안을 가지고 작업한 것이다.”

－《박물지》, 36권에서

 플리니우스는 1세기경 황금 궁전이라 불리는 '도무스 아우레아'
에서 이 작품을 보았던 것으로 추정됩니다. 64년 로마에 화재가
크게 일어나고, 5대 황제 네로는 본격적인 대규모 도시 개발 프로
젝트를 시작합니다. 이때 조성된 도무스 아우레아에는 다양한 예
술 작품이 자리 잡게 되죠. 〈라오콘 군상〉은 이때 네로 황제에 의
해 이곳에 전시된 것으로 보입니다.
 〈라오콘 군상〉은 네로 황제를 거쳐 베스파시아누스 황제와 티
투스 황제 등 많은 이의 사랑을 받지만, 불과 40년 만에 황금 궁전
이 파괴되면서 함께 매몰되고 말죠. 이후 1000년이 넘는 긴 시간
동안 마치 신화 속 이야기처럼 기록으로만 존재하는 전설적인 작
품이 되었고, 많은 유럽인이 이 작품을 애타게 찾아다녔습니다.

 〈라오콘 군상〉은 현재 큰 사랑을 받고 있지만, 고대 로마 시대에
는 지금과는 비교조차 할 수 없을 만큼 인기가 대단했는데요. 권력
자들이 이 작품을 그토록 찾고 싶어 하고 탐냈던 것도 신화 속에
등장하는 라오콘이 로마 건국의 전통성과 밀접한 관련이 있기 때
문이었습니다.

모든 이야기는 바다의 님프 테티스와 펠리우스의 결혼식에서 시작됩니다. 결혼식에 초대받은 신들이 연회를 즐기고 있습니다. 결혼식과는 전혀 어울리지 않는 불화의 여신 에리스만은 초대받지 못합니다. 이에 화가 난 에리스가 연회장에 아름다운 황금 사과 하나를 던져버립니다. 사과에는 "세상에서 가장 아름다운 여신에게 바침"이라는 문구가 쓰여 있었는데요. 이때 연회장에 있던 헤라, 아테나 그리고 아프로디테가 서로 자신이 황금 사과의 주인이라며 다투죠. 도저히 결정이 나지 않자, 제우스는 트로이 왕자 파리스에게 판결을 내리라 명합니다.

세 명의 여신은 파리스에게 큰 선물을 약속하는데요. 헤라는 막강한 권력과 부를, 아테나는 전쟁에서 명예로운 승리를 주겠다고 약속합니다. 그중 아프로디테는 인간 세상에서 가장 아름다운 여인을 선물해 주겠노라 합니다. 결국 아프로디테를 선택한 파리스는 세상에서 가장 아름다운 여인 헬레네와 사랑에 빠지지만, 그녀는 이미 결혼한 유부녀이자 스파르타의 왕비였습니다. 결국 이 불륜에 분노한 스파르타의 왕 메넬라오스는 그리스 연합군과 함께 트로이로 진격합니다.

이렇게 시작된 사건이 바로 그 유명한 트로이 전쟁입니다. 목마를 절대 들여서는 안 된다는 라오콘의 호소를 듣지 않아 결국 트로이는 멸망했지만, 어렵사리 트로이를 빠져나온 영웅 아이네이아스는 많은 시련 끝에 이탈리아반도에 도착해 로마 건국의 첫 단추

를 끼우게 되죠.

　베르길리우스 저서 《아이네이아스》에 등장하는 이 로마 선국의 전설적인 이야기는 로마제국이 그리스보다 문화적으로 역사적으로 뒤떨어진 것이 아니라, 그리스보다 더 뛰어난 트로이의 후예들이며, 로마제국이 고대 문명의 개척자이자 뿌리임을 증명하는 것이었습니다. 비록 트로이는 멸망했지만 로마제국은 이를 계승했고, 라오콘은 최후의 순간까지 목숨을 걸고 나라를 지키려 한 위대한 선지자였기에 로마인들은 이 라오콘을 칭송하지 않을 수 없었습니다.

　〈라오콘 군상〉은 처음 발굴 당시부터 세상을 깜짝 놀라게 만들었는데요. 우선 1500여 년 전 기록으로만 존재했던 전설의 작품이 등장한 것도 놀라웠지만, 작품 자체가 기존 미의 기준을 완벽히 재편성하게 만들 만큼 걸작이었기 때문이었습니다. 르네상스 시대까지 예술가들은 고대 조각은 〈밀로의 비너스〉나 〈벨베데레의 아폴론〉처럼 우아하고 절제된 숭고한 아름다움만을 추구한다고 생각했습니다. 하지만 〈라오콘 군상〉은 헬레니즘 양식을 뛰어넘는, 격정적이고 웅장하고 화려하면서도 파격적인 아름다움이 있다는 것을 깨닫게 해주었죠. 그래서 어떤 사람들은 이 작품이 아니었다면 바로크 양식은 탄생하지 못했을 것이라고 주장하기도 합니다.

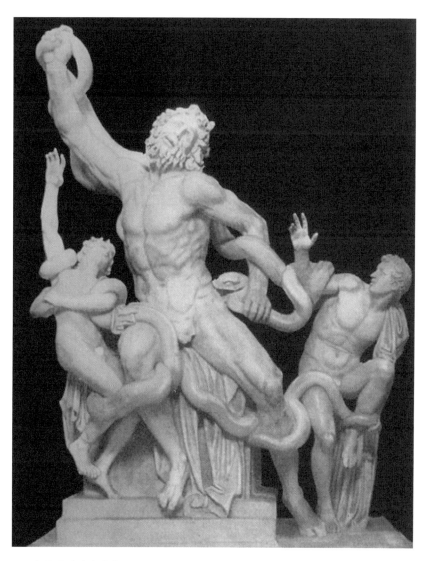

1911년, 복원 이전의 사진

이제 작품을 자세히 들여다볼까요? 작품 중앙에는 온몸을 휘감는 바다뱀에게서 벗어나기 위해 사지를 뒤틀고 몸부림을 치는 라오콘의 모습이 보입니다. 라오콘은 온 힘을 다해 뱀을 떨어트리려 하지만, 뱀은 라오콘의 왼쪽 손을 미끄러지듯 빠져나와 그의 왼쪽 옆구리를 물어뜯습니다. 그 주변으로 독이 퍼져나가는 것인지 살이 부풀어 올라 당장이라도 터져버릴 것만 같네요.

양쪽 두 아들의 긴장감도 함께 느껴보시죠. 왼쪽의 아들은 더 이상 버틸 힘이 없는 것인지 고개가 뒤로 꺾여 당장이라도 숨이 넘어갈 것 같고, 오른쪽의 아들은 힘겹게 뱀을 몸에서 떼어내며 애타게 아버지를 바라보고 있습니다. 뱀에 물려 고통스러워하는 아버지를 걱정하는 것인지, 부디 아버지가 자신을 구해주기를 간절히 바라는 것인지, 아니면 신의 뜻을 거역하고 모두를 죽음으로 몰아넣은 아버지를 원망하는 것인지 알 수 없지만 아들의 표정은 처연하기 그지없습니다.

작품의 하이라이트는 단연 라오콘의 표정인데요. 눈앞에서 사랑하는 두 아들이 죽어가고 있음에도 아비로서 아무것도 할 수 없는 절망감, 온몸에 독이 퍼져나가고 근육과 뼈가 으스러질 것 같은 고통 그리고 자신을 지켜주지 않은 트로이의 수호신에 대한 원망까지 모든 감정이 완벽히 담겨 있는 것을 느낄 수 있습니다. 라오콘의 이런 처절한 감정은 많은 예술가에게 영감을 주었는데요. 주

로 수난을 받는 예수 그리스도와 순교하는 성인들의 모습에서 라오콘의 감정이 비치는 것을 쉽게 찾아볼 수 있습니다.

처음 작품이 발굴되었을 당시에는 라오콘의 오른쪽 팔은 소실된 상태였습니다. 율리우스 2세 교황은 작품을 바티칸으로 가져오며 미켈란젤로에게 작품의 복원과 보강 작업을 명합니다. 하지만 미켈란젤로는 감히 자신이 손댈 수 없다며 발굴 당시 그대로 작품을 전시할 것을 권했지만, 훗날 복원가들에 의해 라오콘과 두 아들의 오른팔은 위로 쭉 뻗은 형태로 복원됩니다.

1906년 고고학자 루트비히 폴락은 에스퀼리노 언덕의 어느 석공 작업장에서 대리석 조각의 오른팔을 발견합니다. 오랜 연구 끝 20세기 후반에 이르러서야 이것이 라오콘의 오른팔이며, 복원이 잘못되었던 것이 밝혀집니다. 놀랍게도 미켈란젤로는 직접 이를 복원하지는 않았지만, 만약 복원한다면 라오콘의 오른팔은 지금처럼 굽혀 있어야 한다고 주장했다고 합니다.

Story
Art Museum

사랑의 _____ 방

내 삶을 다시 피어나게 하는 힘

사 랑 의 ___ 방

바람을 견뎌내기를
바라는 마음으로

꽃 피는
아몬드 나무

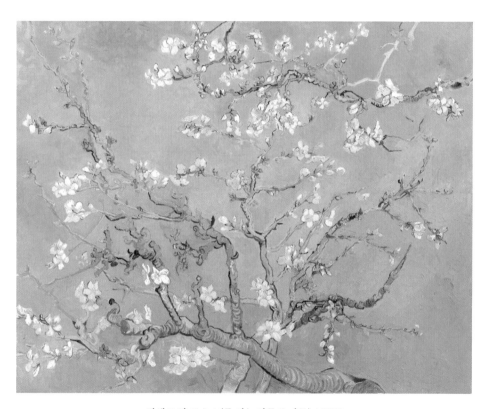

빈센트 반 고흐 | 〈꽃 피는 아몬드 나무〉 | 1890

빈센트 반 고흐는 고작 9년이라는 짧은 시간 동안 화가로 활동하며 2천여 점이 넘는 작품들을 남겼습니다. 채색화만 보더라도 900여 점에 달합니다. 이는 거의 3일에 한 점씩 그려야 하는 수준이니 반 고흐가 얼마나 열정적으로 그림을 그렸을지 상상해 볼 수 있습니다.

물론 미술사를 살펴보면 반 고흐보다 더 많은 작품을 남긴 화가들도 있지만 작업 시간을 두고 보았을 때 그보다 '절박'하게 그림을 그렸던 화가를 찾기는 쉽지 않습니다. 그래서 반 고흐를 천재라고 부르기보다는 누구보다 열심히 살았던 화가, 누구보다 성공을 갈망했던 화가라고 보는 것이 더 옳지 않을까 싶기도 합니다.

하지만 그렇게 열정적으로 그림을 그려왔음에도 살아생전에 반 고흐가 팔아본 작품이라고는 단 한 점뿐이었죠. 프랑스 도시

빈센트 반 고흐 | 〈자화상〉 | 1889

아를에서 작품 활동을 하던 시절에 그렸던 〈아를의 붉은 포도밭〉
이라는 작품입니다. 반 고흐가 세상을 떠나기 고작 6개월 전에 팔
린 작품이니, 화가로 살아가는 대부분의 시간 동안 수입이 없었다

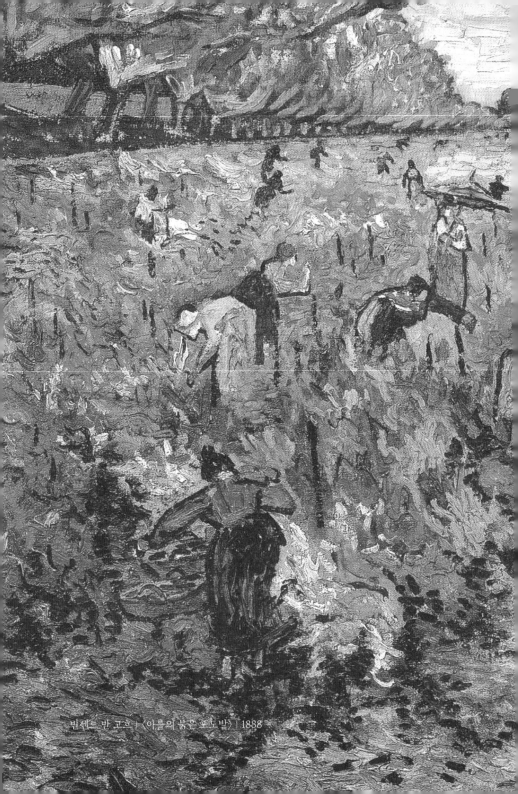

빈센트 반 고흐 | 〈아를의 붉은 포도밭〉 | 1888

고 보아도 무방합니다. 그림도 잘 팔리지 않았고 죽기 직전까지 실력을 인정받지 못했음에노 반 고흐가 화가로 살아살 수 있었넌 섯은 든든한 후원자이자 때로는 인생의 동반자와도 같았던 네 살 터울인 동생 테오 덕분이었죠.

동생 테오도르 반 고흐는 당시 파리의 구필 화랑에서 그림을 판매하는 화상이었습니다. 구필 화랑은 반 고흐와 테오의 삼촌 빈센트 빌렘 반 고흐와 파리의 화상인 아돌프 구필이 동업해 만든 곳으로, 이곳에서 네덜란드 화가들의 그림을 프랑스에 소개하고 판매했습니다.

나름 실력을 인정받던 테오는 구필 화랑에서 매달 약 600만 원에 달하는 월급을 받으면서 사랑하고 존경하는 형 빈센트 반 고흐가 화가로 꿈을 이루도록 생활비로 매달 약 150만 원 정도를 9년간 지원합니다. 또한 평생 두 사람이 주고받은 편지들을 보면 동생 테오는 반 고흐에게 단순한 후원가를 넘어 영혼의 '안식처' 같은 존재였음을 느낄 수 있습니다.

앞에서 이야기했듯 1888년 반 고흐는 '화가 공동체'를 꿈꾸며 프랑스 남부 아를을 찾지만, 고갱과의 불화로 자기 귀를 자르는 사건이 일어나고 맙니다. 이후 인근 생레미드프로방스에 있는 생 폴 정신병원에 입원한 반 고흐는 모든 것을 포기하며 인생에서 가장

고통스러운 시간을 보내죠. 어떠한 희망도 없는 시간을 보내던 그 때, 테오는 자신의 아이가 태어났다는 기쁜 소식과 함께 뜻밖의 내용이 담긴 편지를 전합니다.

> "형 드디어 아이가 태어났어. 건강한 사내아이야. 나는 사랑하는 우리 아이가 형처럼 굳센 의지와 용기를 가지고 세상을 살아가길 바라는 마음을 담아 아이에게 형을 이름을 따 빈센트 반 고흐라는 이름을 지어주고자 해."
>
> – 1890년 1월 31일 동생 테오가 빈센트에게

사랑하는 동생 테오에게 아들이 생겼습니다. 그런데 그 아이가 자신의 이름까지 이어받게 되었죠. 아마도 반 고흐에게 조카 빈센트 반 고흐는 세상에서 가장 사랑스러운 존재이지 않았을까요? 눈에 넣어도 아프지 않은 만큼, 세상 모든 것을 다 해주고픈 그런 특별한 존재이지 않았을까 하는 생각이 듭니다.

하지만 반 고흐는 조카를 위해 아무것도 해줄 수 있는 것이 없습니다. 지금까지 단 한 점의 그림도 팔아본 적이 없는, 단 1프랑도 벌어본 적이 없었습니다. 오히려 앞으로 조카에게 경제적으로 피해만 주게 될 쓸모없는 삼촌일 뿐이었죠. 그런데 반 고흐는 사랑하고 보고픈 조카 빈센트에게 유일하게 선물을 해줄 수 있는 것이 딱 한 가지가 있다는 사실을 깨닫습니다. 오직 자신만이 해줄 수 있는

라울 세세 | 〈1890년, 조 봉허와 아들 빈센트 빌럼 반 고흐〉 | 1890

것, 바로 그림이었죠.

"그 소식을 듣고 제가 얼마나 기뻤는지 모르실 거예요. 저는 바로 조카의 침실에 걸어둘 그림을 그리기 시작했어요."

- 1890년 2월 15일 반 고흐가 어머니에게

이렇게 빈센트가 자신의 이름을 물려받은, 사랑하는 조카를 위해 그렸던 그림이 바로 〈꽃 피는 아몬드 나무〉입니다.

아몬드꽃은 가장 먼저 꽃망울을 터뜨리며 추운 겨울이 끝나고 희망과 생명으로 가득 찬 봄이 왔음을 알리는 '정령'과도 같습니다. 겉으로는 화려하고 아름다워 보이지만, 보호막이 되어줄 잎보다 연약한 꽃이 먼저 피어나 차갑고 매서운 겨울바람을 다 견뎌내야만 하죠. 그래서 강인한 생명력으로 피어난 아몬드꽃은 '희망'과 '건강'을 상징합니다. 아마도 반 고흐는 추운 겨울에 태어난 조카 빈센트가 아몬드꽃의 상징처럼 희망을 가득 안고 건강하게 삶을 살아가길 바라는 마음으로 이 작품을 그렸던 것이 아니었을까 추측해 봅니다.

정신병원에서 매일매일 고통스러운 나날을 보내며 삶의 의미마저 포기하고 있었던 반 고흐에게 조카의 탄생은 다시금 그에게 새로운 활력이 되었을 것입니다. 비록 반년도 채 지나지 않아 그에

게 찾아온 또 다른 시련으로 결국 37살이라는 젊은 나이에 생을 마감하시만, 마지막 순간까지 반 고흐가 열정직으로 작품 활동을 이어갈 수 있었던 것은 바로 사랑하는 조카의 탄생 때문이 아니었을까요.

"나는 내 심장과 영혼을 그림에 쏟아부었다.
그러면서 미쳐버렸다."

- 빈센트 반 고흐

사 랑 의 ___ 방

나의 사랑은 절벽에서
더 간절하다

키스

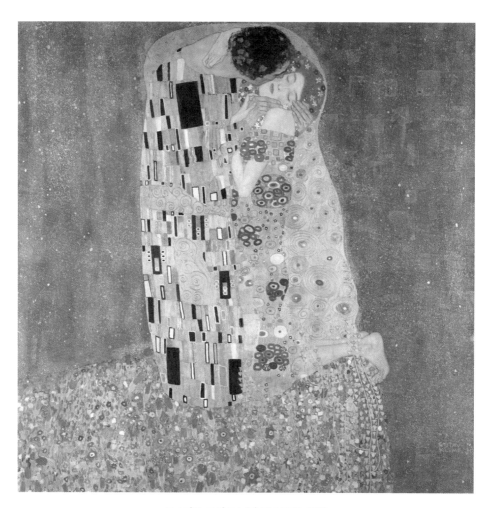

구스타프 클림트 | 〈키스〉 | 1907~1908

미술사적, 학문적 가치들은 차치하고 오직 대중적으로 가장 유명한 작품 딱 세 점만 꼽아본다면, 1위는 다 빈치의 〈모나리자〉이고 2위와 3위는 뭉크의 〈절규〉와 클림트의 〈키스〉가 서로 박빙이지 않을까 싶습니다. 뭉크와는 달리 구스타프 클림트는 대중적으로도 큰 사랑을 받았으며, 더욱이 〈키스〉는 인생의 정점에 다다른 순간 그렸던 작품으로 클림트를 상징하는 작품이라고도 말할 수 있습니다.

〈키스〉는 1908년 빈에서 열린 오스트리아 황제 프란츠 요제프 1세의 즉위 60주년을 기념하는 미술 전시회에 주요 작품으로 출품되었습니다. 당시 클림트는 전시 위원장까지 맡으며 열여섯 점이나 달하는 작품을 출품하다 보니 물리적 시간이 모자라 결국 메

인 작품 〈키스〉를 미완성인 상태로 내보냈습니다. 그럼에도 정부에서는 작품을 극찬하며 약 4억 원에 매입을 합니다. 이후 클림트는 전시회가 끝난 이듬해에 완성본을 납품하게 됩니다.

작품 구성은 굉장히 단순합니다. 꽃이 만발한 절벽 끝에 두 연인이 서로를 끌어안고 입을 맞추려 하며 사랑의 감흥에 깊숙이 몰입하고 있습니다. 클림트는 직사각형과 원형의 패턴으로 남녀를 구분 짓고 연인의 주변을 황금으로 칠해 마치 황금 후광 안에서 사랑을 나누는 연인이 하나가 되어가는 과정을 표현했는데요. 거기에 더해 배경을 짙은 검정으로 칠해 황금 물감으로 점을 찍어가는 방식으로 채색을 넓혀, 마치 어두운 적막 속에서 황금비가 내리고 그 안에서 연인들이 스포트라이트를 받는 듯한 효과를 보여주고 있습니다. 이는 그리스 신화 속 제우스가 황금비로 변신해 아르고스 왕 아크리시오스의 딸 다나에와 사랑을 나누는 장면을 상징합니다. 두 사람의 사랑에 신성함까지 더해주고 있네요.

〈키스〉는 클림트가 스스로 대표작으로 여길 만큼 공을 들이고 화려함으로 치장한 작품입니다. 분명 작품 속에 등장하는 인물들은 특별한 의미를 담고 있을 것입니다. 게다가 클림트 자신의 이야기를 표현한 것이 아닐까 추정하는 이들이 많은데요.

우선 〈키스〉라는 제목은 클림트가 직접 지은 제목이 아닌 후대

에 지어진 이름으로 처음 클림트가 작품을 선보일 때 카탈로그에 등재한 제목은 '연인'이었습니다. 그렇다면 작품 속 두 사람의 관계가 연인이라는 것은 의심의 여지가 없으며, 남성은 클림트 자신을 표현한 것으로 생각할 수 있습니다.

문제는 클림트가 평생 결혼하지 않은 채 수많은 연인과 사랑을 나누었기에 과연 그들 중 작품 속 여성을 누구를 표현한 것인지 의문이라는 것입니다. 누가 주인공이냐에 따라 작품 해석까지 달라지니 궁금증은 더해질 수밖에 없죠. 학계에는 크게 두 명의 여인을 추측하는데요. 과연 그들 중 누가 작품 속 진짜 주인공일까요?

첫 번째 여인은 영화 제목처럼 '우먼 인 골드'로 잘 알려진 아델레 블로흐 바우어입니다. 그녀는 열여덟 살의 어린 나이에 서른일곱 살인 클림트와 연인이 된 유부녀로 12년이라는 오랜 시간 동안 관계를 이어갔습니다. 남들에게는 평범한 귀부인의 삶을 살아가는 듯 보였지만, 적어도 클림트 앞에서는 당시 세기말 오스트리아의 남성들처럼 자신의 욕구를 자유로이 표현했죠. 그리고 자연스레 클림트의 다양한 작품 속에 등장하게 됩니다. 그녀를 모델로 한 〈아델레 블로흐 바우어의 초상〉은 〈키스〉와 버금갈 만큼 화려합니다.

아델레 바우어는 클림트와의 관계가 끝나고 난 이후에도 마지막 순간까지 클림트를 사랑했습니다. 그가 세상을 떠나자 그의 작품들을 한 방에 모아두고선 그 방을 '클림트의 방'이라 명명할 만

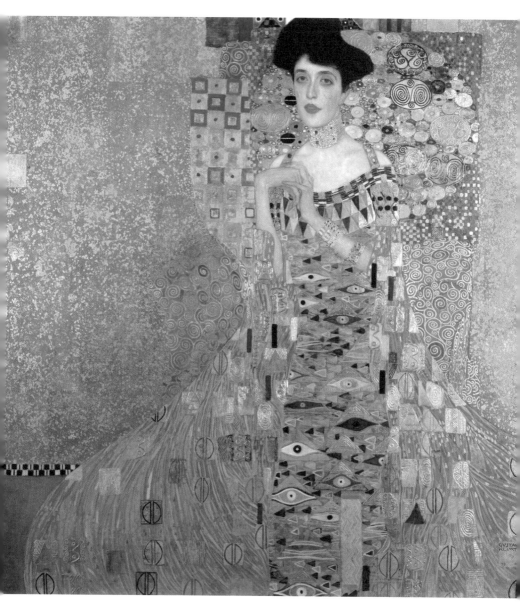

구스타프 클림트 | 〈아델레 블로흐 바우어의 초상〉 | 1907

큼, 영원한 클림트의 연인으로 남길 바랐습니다.

만약 〈키스〉의 작품 속 주인이 아델레 바우어라면 〈키스〉는 특별한 의미 없이 보이는 그대로 연인이 달콤한 사랑을 나누는 장면을 그려낸 작품으로 해석해 볼 수 있습니다.

두 번째 여인은 클림트의 진정한 연인이라 일컬어지는 에밀리 플뢰게입니다. 에밀리는 클림트와는 사돈지간으로 여동생 헬레네 플뢰게가 클림트의 동생 에른스트와 결혼하며 인연을 맺게 됩니다. 하지만 동생 에른스트가 젊은 나이에 세상을 떠나자 남은 가족의 생계를 클림트가 책임지면서 자연스레 두 사람은 더 가까워지고 이후 연인으로까지 발전하죠.

클림트는 사실 그녀와 사실혼에 가까운 관계를 이어갔습니다. 오스트리아 빈에서 그림을 그리는 시간을 제외하곤 대부분의 시간을 에밀리와 보냈으며, 여행을 다니는 것을 별로 좋아하지 않았지만 매년 여름휴가만큼은 그녀와 함께였죠. 글을 쓰는 것을 별로 좋아하지 않은 그가 남긴 편지는 고작 580여 통에 불과한데, 그중 400여 통이 그녀에게 보낸 것이었다고 합니다. 뇌졸중으로 쓰러지며 마지막으로 남긴 말은 "에밀리를 불러와!"였습니다. 심지어 유언장을 통해 재산 절반을 에밀리에게 남길 만큼 클림트는 누구보다 그녀를 사랑했으며, 두 사람은 부부와 다름없었습니다. 에밀리 역시 그가 먼저 세상을 떠나자, 마지막까지 독신으로 살아가며

구스타프 클림트 | 〈에밀리 플뢰게의 초상〉 | 1902

클림트만을 그리워했습니다.

여러 정황으로 보았을 때 두 사람은 서로 진심으로 사랑하고 각별했던 것으로 보이는데요. 도대체 왜 결혼은 하지 않았던 것일까요? 정확하게 남겨진 기록은 없지만 아마도 에밀리가 결혼을 거부했던 것으로 추정됩니다.

에밀리는 당시 사회에서 흔치 않은 상업적으로 굉장히 성공한 여성이었습니다. 35년간 의상 디자이너로 활동하며 빈에서 가장 유명한 의상실을 운영했고, 100명이 넘는 직원을 둘 만큼 사업은 번창했습니다. 마치 가브리엘 샤넬처럼 남성에게 종속되는 삶을 살아가는 당시 여성들과는 전혀 다른, 스스로 삶을 살아가는 신여성 같은 인물이었죠. 이런 상황에서 그녀가 클림트와 결혼한다면, 더 이상 성공한 사업가 에밀리가 아닌 모든 것을 포기하고 오직 '마담 클림트'로 살아야 하는 것이 당시 시대적 분위기였습니다. 에밀리의 상황에서는 이를 포기하기란 결코 쉽지 않았을 것입니다.

더욱이 당시 최고의 화가로 불리던 클림트가 그려준 그녀의 초상화를 마음에 들지 않는다며 다시 그려 오라고 돌려보낸 이야기는 두 사람의 관계에서 분명 에밀리가 더 우위에 있었던 것을 쉽게 짐작하게 합니다. 자, 그렇다면 에밀리가 주인공인 〈키스〉는 어떤 의미를 담고 있을까요?

확실히 〈키스〉에서 클림트는 적극적으로 에밀리에게 다가서고 있지만, 에밀리는 그렇지 않은 분위기가 느껴집니다. 절벽 끝에 금방이라도 떨어질 것만 같이 있는 연인의 모습은 위태로워 보입니다. 아마도 클림트는 언제나 자신이 더 많이 사랑하고 다가서지만, 불안하고 위태로운 자신과 에밀리의 관계를 절벽 위에 아스라이 서 있는 연인은 모습으로 표현한 것이 아닐까 싶습니다.

클림트는 평생 〈키스〉의 주인공이 누구인지 밝히지 않았습니다. 그가 세상을 떠나자 아델레와 에밀리 모두 자신이 작품 주인공이라고 주장까지 하죠. 분명 누가 주인공인지 확신할 수는 없습니다. 하지만 작품을 계속 보고 있노라면 연인의 달콤한 사랑과 함께 왠지 모를 클림트의 불안과 조바심이 느껴지는 것 같네요.

사 랑 의 ___ 방

아버지가
나를 버릴지라도

이삭의 희생

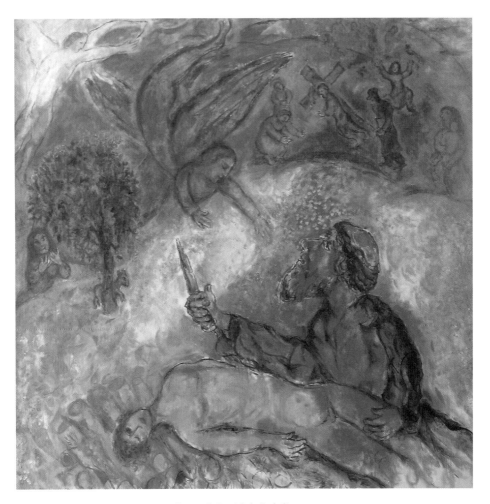

마르크 샤갈 | 〈이삭의 희생〉 | 1966

프랑스 남부의 아름다운 해안 도시 니스에는 오직 단 한 명의 화가를 위한 미술관이 있습니다. 화가에게 자신의 이름을 딴 미술관이 존재한다는 것은 더할 나위 없는 영광일 텐데요. 샤갈 미술관은 프랑스 정부가 부지 매입과 미술관 건축을 담당하는 조건으로 1973년에 개관했습니다. 당시 프랑스 문화부 장관이었던 앙드레 말로의 요청으로 샤갈이 작품을 기증했다고 합니다. 샤갈 미술관은 살아 있는 화가의 이름을 딴 첫 번째 미술관으로, 샤갈은 생전에 화가가 누릴 수 있는 모든 영광을 다 얻은 인물이기도 하죠.

샤갈은 유대인 가정에서 태어나 평생 종교에 심취해 있었고, 성서학자 못지않게 성서에 해박한 지식이 있었습니다. 자연스레 이를 바탕으로 다양한 작품을 남기게 되는데요. 최초 샤갈 미술관은 성서를 바탕으로 한 작품 열일곱 점으로 시작해서 '성서 메시지 미술관'이라는 이름으로 불리기도 했습니다.

이후 샤갈과 유족들이 더 그림을 기증해 현재는 450여 점에 달하는 그의 걸작들을 이곳에서 만나볼 수 있습니다. 단순한 성화들을 뛰어넘어 샤갈의 작품 세계 전체를 두루 살펴볼 수 있는 진정한 샤갈 미술관이라 말할 수 있습니다. 그중에서도 대표작들은 메인 갤러리에 전시된, 구약성서를 바탕으로 한 열두 점의 작품입니다.

샤갈은 메인 갤러리를 큐레이션하며 직접 작품의 위치까지 선정하기도 했습니다. 샤갈의 전시 기준은 제작 순서나 작품 안에 담긴 이야기가 아니라 오직 작품들을 통한 전체적인 색의 조화만을 고려했다고 합니다. 구약성서 내용을 쫓아 관람하다 보면 전시장 안을 종횡무진으로 움직여야 하는데요. 우선 샤갈이 의도한 대로 전체적인 색의 조화를 먼저 감상하고 세부 내용을 즐겨보는 것을 추천합니다.

미술관의 많은 걸작 가운데 가장 오랜 시간 발걸음을 붙잡고, 생각에 잠기게 만들었던 작품은 〈이삭의 희생〉이라는 작품이었습니다. 작품을 들여다보면 붉은색과 푸른색 그리고 노란색까지 강렬한 원색으로 가득 차 있는데요. 그림 좌측 상단에는 밝은 빛과 함께 한 천사가 급히 지상으로 내려오는 모습이 보입니다. 천사의 방향을 따라 그림 중앙으로 시선을 옮기면 붉게 칠해진 칼을 든 한 남성이 보이는데요. 그는 손에 쥔 칼로 누워 있는 남성에게 위협을 가하려다 천사의 모습을 보고 깜짝 놀라 멈춰선 듯 보입니다.

구약성서에 등장하는 아브라함과 아내 사라는 대를 이을 자식이 없어 큰 고민에 빠졌습니다. 순종적인 아브라함을 귀히 여기셨던 하느님께서는 100세인 그에게 이삭이라는 아들을 선물해 줍니다. 늦은 나이에 얻은 아들이었으니 아브라함에게 이삭은 참으로 귀하고 사랑스러운 아이였겠죠. 20여 년간 행복한 시간이 흐른 어느 날 천사는 아브라함에게 찾아와 "너의 아들, 네가 가장 사랑하는 외아들 이삭을 데리고 모리야 땅으로 가라. 그리고 그곳에서 내가 일러주는 산에서 이삭을 제물로 바치거라"라는 끔찍한 명을 내립니다.

말도 안 되는 잔인한 명령이었지만, 이튿날 아브라함은 일말의 고민도 없이 제사에 쓸 장작만을 챙겨 아들 이삭과 함께 길을 나섭니다. 사흘을 걸어가는 동안 이삭은 제사에 사용할 '제물'만이 없다는 것을 이상하게 여겼지만 아버지 아브라함이 시키는 대로 묵묵히 길을 계속 따라나섰죠. 이후 모리아 산에서 장작을 쌓고 아들 이삭을 제물로 바치려는 순간, 급히 천사가 하늘에서 내려와 아브라함의 진심을 알았으니 이삭을 해하지 말라 전합니다.

이 이야기는 구약성서 창세기 22장에 '아브라함이 이삭을 제물로 바치다' 또는 '시험을 받는 아브라함'이라는 제목으로 설명됩니다. 신을 향한 아브라함의 절대적인 충성과 순종을 담고 있는 이 구절은 신자들에게 귀감이 되었을 뿐만 아니라 많은 예술가에게도 영감을 주어 다양한 작품이 탄생 하기도 하죠.

그런데 흔히 이 이야기를 주제로 그려진 작품들의 제목은 '이삭을 제물로 바치는 아브라함' 또는 '시험을 받는 아브라함' 등으로 언제나 신께 순종하는 아브라함에게 초점이 맞추어졌습니다. 그런데 샤갈은 이 작품의 제목을 왜 아브라함이 아닌 이삭의 희생이라고 지었으며, 이삭에게 초점을 맞추었던 것일까요?

샤갈은 1944년 미국 피난 생활 중 너무나 사랑했던, 샤갈의 다양한 작품에서 쉽게 찾아볼 수 있는 뮤즈이자 아내인 벨라를 떠나보냅니다. 모든 것을 잃어버린 샤갈은 한동안 칩거 생활을 하며 폐인에 가까운 힘겨운 나날들을 보내죠. 벨라가 샤갈 곁을 떠난 이후 그 빈자리를 채웠던 것은 딸 이다였습니다.

이다는 큐레이터였고, 때로는 아버지의 비서이자 조수로 샤갈의 든든한 버팀목이 되어주었습니다. 시간이 흘러 그녀는 미술사학자인 프란츠 마이어와 결혼하고 행복한 가정을 이룹니다. 이즈음 이다는 아버지의 외로움을 느끼죠. 자신이 채워주지 못하는 빈자리를 누군가가 채워주길 바랐습니다. 그녀는 '아버지가 남은 인생을 누군가와 함께 보낸다면 더 행복하지 않을까?'라는 생각에 아버지에게 바바라는 여인을 소개해 주는데요. 바바 브로드스키는 샤갈처럼 러시아 출신의 유대인으로 샤갈과 많은 것을 공유할수 있었습니다. 샤갈은 먼저 떠나보낸 아내의 빈자리를 바바로 채워나갔습니다.

그런데 여기서 문제가 생깁니다. 딸 이다는 어머니가 세상을 떠난 이후 아버지 곁에서 모든 것을 관여해 왔습니다. 조금은 세상 물정에 어둡고 어리숙한 샤갈 대신 행정 업무와 작품 관리에 대한 전반적인 부분을 책임져 왔죠. 당연히 샤갈의 경제적인 부분도 이다가 관리해 왔었는데요. 새로이 샤갈 곁에 선 바바는 이 부분이 무척 탐탁지 않았습니다.

이러한 문제로 딸 이다와 바바의 갈등이 커져갔습니다. 바바는 결국 자신에게 푹 빠져버린 샤갈에게 결혼 조건으로 샤갈의 모든 권한을 자신에게 위임할 것을 요구합니다. 자신의 허락 없이는 딸 이다와 만날 수도 연락조차 할 수 없으며, 경제적인 부분까지 다 자신이 관리할 권한을 달라고 합니다. 그리고 이 조건이 이루어지지 않는다면 샤갈과 정식 결혼하지 않고 떠나겠다고 통보합니다.

결국 딸 이다는 아버지의 결혼을 받아들이게 되는데요. 목적과 의도가 의심되긴 하지만 아버지가 바바를 이미 너무 사랑하고 있었고, 노년인 아버지의 행복을 누구보다 바랐기 때문입니다. 아버지가 원하는 것이 무엇인지 알았기에 모든 것을 포기하기로 하죠. 샤갈은 바바와 결혼해 행복하고 평안한 노년 생활을 시작하면서도 가슴 한쪽에 분명 자신을 위해 희생해 준 딸 이다를 향한 미안함이 자리 잡고 있지 않았을까 생각해 봅니다.

아브라함은 100세의 나이에 아들 이삭을 얻게 됩니다. 그리고

20여 년이 흐르고 그에게 시험이 찾아오죠. 이십 대의 젊은 이삭을 120여 살인 아브라함이 완력으로 제압하는 것은 불가능했을 겁니다. 또한 이삭은 사흘을 아버지와 함께 걸으며 신께 바치는 제물이 자신이라는 것을 몰랐을 리도 없습니다. 다시 말해 아브라함이 자신이 아들을 신께 바치겠노라 결심한 것도 중요하지만, 아버지의 뜻을 따라 희생을 선택한 이삭 또한 주목해야 할 부분이지 않을까요?

아마도 샤갈은 이 작품을 그리며 그림 속에서 아버지를 위해 희생을 각오하고 평온함을 느끼는 이삭의 모습에서, 자신을 위해 모든 것을 포기하고 아버지의 뜻을 따라준 딸 이다의 희생을 느꼈던 것은 아닐까 합니다.

사 랑 의 ___ 방

세상에서
가장 슬픈 것은 무엇일까

기다림

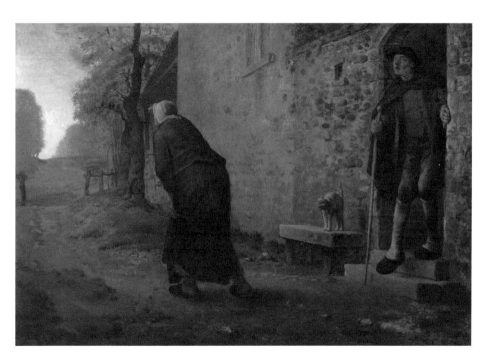

장 프랑수아 밀레 | 〈기다림〉 | 1853~1861

인생을 살다 보면 언젠가 한 번쯤은 마치 무언가에 홀리듯 어떤 작품에 끌릴 때가 있죠. 감탄조차 나오지 않을 만큼 큰 감동을 받기도 합니다. 그런 인생 최고의 작품을 만난다는 것은 어쩌면 큰 행운이 아닐까 싶은데요. 화가가 되기로 한 빈센트 반 고흐는 거장들의 작품을 따라 그릴 요량으로 미술관을 찾았다가 렘브란트의 〈유대인 신부〉라는 작품을 목격하게 됩니다. 그는 훗날 작품에 대한 첫인상을 다음과 같이 남겼는데요.

> "내가 다 말라 푸석푸석해진 빵 조각만을 먹으면서도 이 그림을 이 주만 마음껏 볼 수 있다면, 신께서 내 인생의 10년을 가져가셔도 좋다."

비록 반 고흐는 작품을 만나고 채 10년도 살지 못했지만, 작품 앞에 섰을 때 그는 어느 때보다 행복하지 않았을까 싶습니다. 저에게도 반 고흐가 느꼈던 것처럼 인생 최고의 작품이 있는데요. 바로 장 프랑수아 밀레의 〈기다림〉입니다.

밀레의 작품들은 광고와 달력, 엽서, 모작 그림 등 전 세계적으로 많이 복제되어 우리에게 친근하고 대중적인 화가입니다. 특히 우리나라에서는 1970년대 새마을운동과 더불어 노동의 숭고함을 설파하며 밀레의 작품을 많이 활용했던 터라 굉장히 익숙하게 다가오기도 하죠. 대한민국 사람이라면 그림에 특별히 관심이 없더라도 장 프랑수아 밀레라는 이름은 다 알고 있지 않을까 싶네요.

그런데 제가 20년에 가까운 시간 동안 미술과 관련된 일을 하며 대중에게 "여러분들 농부의 화가 장 프랑수아 밀레 다 아시죠? 그럼 밀레의 대표적인 작품 〈만종〉과 〈이삭 줍는 여인들〉 빼고 이 화가의 작품 세 가지만 말씀해 보시겠어요?"라고 물으면 지금까지 대답했던 사람이 거의 없었습니다. 우리에게 굉장히 친숙한 것 같지만 사실은 잘 알지 못하는 화가죠. 그렇다 보니 우리는 그의 다양한 걸작을 많이 놓치기도 합니다.

밀레는 그림을 그릴 때 피카소, 세잔, 마네처럼 정치적인 목적, 기존 미술계를 향한 혁신 또는 세상과 사회를 변화시킬 생각으로

그림을 그리지 않았습니다. 누구보다 순수하게 자신의 이야기와 삼성을 사실석이면서도 남남하게 남아내었쇼. 그래서 밀레의 삭품들 제대로 이해하기 위해서는 그의 인생을 조금은 들여다볼 필요가 있습니다.

밀레는 프랑스 노르망디의 그레빌이라는 작은 시골 마을 출신입니다. 화목했지만 여유롭지만은 않았던 농부의 집안에서 8남매 중 장손으로 태어난 그는 어린 시절부터 아버지를 따라 농사를 짓는 삶을 살아갔죠. 밀레에게 농부라는 직업은 자신의 아버지고 가족이며 자기 자신이었던 것입니다. 어쩌면 훗날 그가 농부들의 일상을 화폭에 담아내게 되었던 것 또한 당연했던 일인지도 모릅니다.

미술관 하나 없는 작은 시골 마을에서 삽화를 보고 따라 그리는 방식으로 처음 그림을 배웠던 밀레. 그는 화가라는 직업을 결심한 지 불과 1년 만에 사랑하고 존경하는 아버지를 떠나보내는데요. 스무 살의 나이에 집안의 새로운 가장이 되어 남은 식구의 생계를 책임져야 했지만, 할머니와 어머니는 화가라는 꿈을 이루라며 밀레가 짊어진 짐들을 덜어주었습니다. 그렇게 밀레는 자신을 대신해 힘든 농사를 이어가는 할머니와 어머니 대한 미안함을 가슴에 품고 시골집을 나서게 됩니다.

1851년 어느덧 중년의 나이에 이른 밀레에게는 충격적인 소식

이 전해집니다. 사랑하고 그리운 할머니가 돌아가셨다는 것이었습니다. 자신의 이름을 지어주시고 항상 밭에 나가 있는 어머니를 대신해 자신을 키워주신 할머니는 밀레에게 소중한 존재였죠. 하지만 당시 바르비종에 머무르던 밀레는 고작 400킬로미터 떨어진 고향 땅에 찾아갈 여비를 마련하지 못해 결국 할머니의 장례식조차 참석하지 못합니다. 밀레는 그렇게 몇 날 며칠 고통을 삼키다 억누르던 눈물을 쏟아냅니다. 그리고 이제 고향에 홀로 남겨진 어머니를 생각하죠. 늙은 어머니는 사랑하는 아들 밀레를 그리워하며 하루하루를 버티고 있었습니다. 할머니가 세상을 떠난 지 2년이 지난 1853년 어느 날, 고향 그레빌에 있는 어머니가 보낸 편지한 통이 도착합니다.

"사랑하는 나의 아들 프랑수아야 잘 지내니? 어떻게 지내고 있니? 일은 있는지 벌이는 괜찮은지, 어디 아픈 곳은 없는지 뭐든 다 걱정이구나. 내가 한동안 편지를 쓰지 않았던 건 지난여름 네가 잠깐이라도 다녀갈 거라 믿었기 때문이란다. 속상하긴 하지만 어쩌겠니, 다 지난 일인데. 너에게 부담을 안겨주고 싶지는 않지만 그렇다고 널 보고 싶은 마음까지 어쩌지는 못하는구나. 프랑수아야, 겨울이 끝나기 전에 한 번 올 수는 없겠니? 이제 내게 남은 것은 아무것도 없구나. 몸도 마음도 지쳐 하루하루 버티는 것이 너무 힘들다. 널

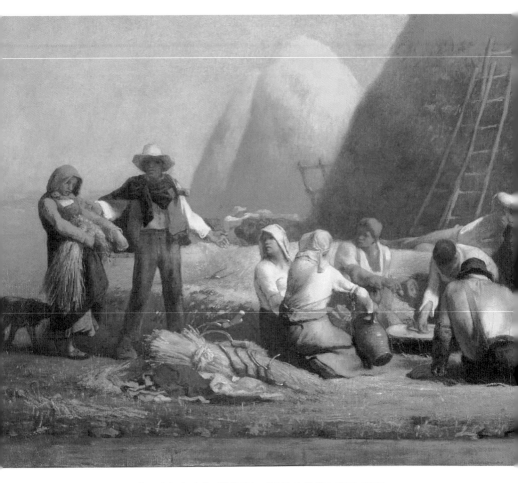

장 프랑수아 밀레 | 〈수확하는 사람들의 휴식〉 | 1850~1853

생각하면 잠도 오지 않고 쉴 수도 없단다. 아, 나에게 날개가 있다면 지금 당장이라도 너에게 날아갈 텐데. 뾰족한 수가 없구나. 이 편지 받는 대로 꼭 답장해다오. 어미의 모든 정을 다해 진심으로 안아주고 싶단다."

편지를 받은 밀레는 당장이라도 고향을 달려가 사랑하는 어머니를 안아드리고 싶었지만 지긋지긋한 가난은 단 한 순간도 밀레를 놓아주지 않았습니다. 그리고 편지를 받은 지 얼마 지나지 않은 1853월 4월 21일 사랑하는 어머니가 돌아가셨다는 소식이 전해집니다. 밀레는 그 순간 20여 년 전 그날을 떠올려봅니다. 아버지를 여의고 집안에 새로운 가장이 되어 가족의 생계를 책임져야 했지만, 화가의 꿈을 이루기 위해 무거운 책임을 늙은 할머니와 어머니에게 맡긴 채 고향 집을 나서던 그날을 말이죠.

밀레는 자신을 대신해 고생하고 계시는

할머니와 어머니를 생각하며 단 하루도 쉬지 않고 그림을 그려왔습니다. 난 한순간도 허투루 붓을 놀리지 않았죠. 그렇게 20여 년을 버텨왔지만 밀레는 이번에도 고향에 찾아갈 여비를 마련하지 못해 끝내 어머니 장례식에 참석하지 못합니다. 이때 밀레는 얼마나 고통스러웠을까요?

얼마 지나지 않아 밀레는 살롱전에서 2등을 수상한 〈수확하는 사람들의 휴식〉과 몇몇 작품의 판매 대금을 받아 홀로 고향길에 오를 수 있었습니다. 할머니와 어머니의 무덤을 찾은 밀레는 한동안 고향 집에 머물렀는데요. 그 기간 밀레는 두 사람을 향한 죄송함과 그리움, 참을 수 없이 터져 나오는 모든 감정을 담아 〈기다림〉을 그려냅니다.

이 작품은 완성된 이후 큰 이슈가 있었던 적도 없고, 사람들이 그리 많이 찾지 않는 미국 캔자스시티 넬슨-앳킨스 미술관에 전시되어 있어 대중에게 잘 알려진 작품은 아닙니다. 직관적으로도 아름다운 작품이라고 말하기도 어렵죠. 하지만 작품 속에 담긴 의미를 확인하고 감상한다면 이 안에 담긴 밀레의 진실함을 느껴볼 수 있습니다.

〈기다림〉은 구약성서 '토빗기'를 바탕으로 그려진 것으로 추정하는데요. 주인공 토빗은 의로운 사람이었지만 젊은 날 사고로 눈이 멀게 됩니다. 가세는 기울어가고 생활이 힘들어진 토빗은 어

린 아들 토비야를 불러 심부름을 보내는데요. 20여 년 전 멀리 떨어진 메디아의 한 친족에게 맡겨둔 돈이 있으니 그것을 받아오라는 것이었습니다. 그렇게 토비야는 먼 길을 떠났지만 아무리 기다려도 집으로 돌아오지 않았습니다. 토빗의 아내 안나는 '혹시 우리 아들이 큰돈을 들고 집으로 되돌아오다 무슨 변고라도 생긴 것은 아닐까? 행여라도 목숨이라도 잃은 것은 아니겠지?' 걱정하며 매일매일 눈물을 흘리며 아들이 돌아올 길을 바라봅니다. 토빗 역시 '행여 내가 아들을 사지로 몰아넣은 것은 아닐까' 하는 죄책감에 이미 눈이 보이지 않음에도 매일 저녁이 되면 오직 지팡이 하나에 의지한 채 아들 토비야가 돌아올 길을 나섰습니다.

밀레는 '사랑하는 나의 할머니와 어머니도 성서 속에 등장하는 부모처럼 이곳에서 나를 그토록 기다리고 계시지 않았을까' 하는 마음과 두 사람이 20여 년간 애타게 자신을 기다리던 것에 대한 죄송함을 〈기다림〉에 담아냈던 것이 아닐까요?

Story
Art Museum

영원의 ____ 방

간절함이 마음에 닿으면

영 원 의 ____ 방

참을 수 없는
잔인함과 싸우다

게르니카

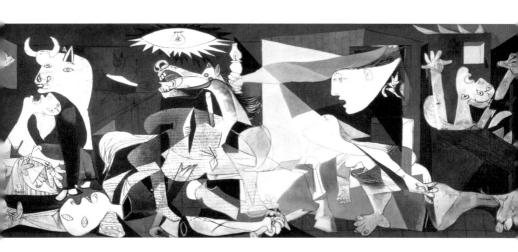

파블로 피카소 | 〈게르니카〉 | 1937

미술사에서 위대한 천재 화가가 누구냐 묻는다면 저마다 다른 화가들을 떠올리겠지만, 현대미술에서 단 한 명만을 꼽으라 한다면 파블로 피카소를 꼽지 않기란 쉽지 않습니다. 피카소는 〈아비뇽의 여인들〉 작품으로 큐비즘을 탄생시킨 이후 비구상미술과 추상미술 그리고 초현실주의까지 다양한 현대미술의 밑거름을 마련했습니다.

특히 피카소는 라이트 페인팅light painting을 대중에게 처음으로 선보이기도 했는데요. 라이트 페인팅은 카메라 셔터가 열렸다 닫히는 속도를 늦춰서 빛의 움직임을 포착하는 것입니다. 다음에 나오는 사진은 피카소의 첫 번째 라이트 페인팅 〈켄타우로스〉입니다.

하지만 피카소는 작품을 통해 단순히 미술계에만 영향을 끼쳤

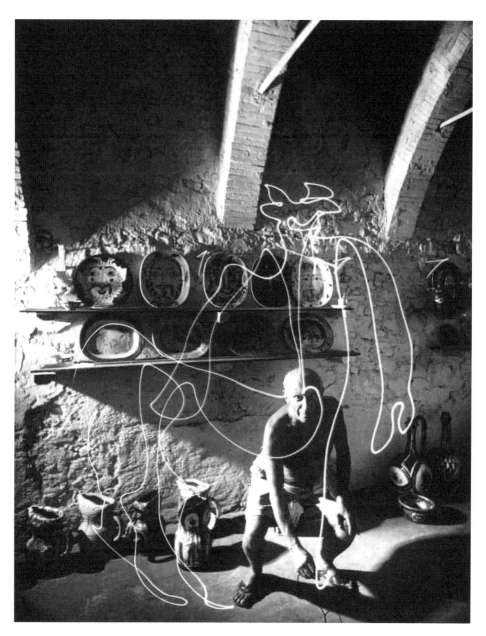

허공에 전구로 '켄타우로스'를 그린 라이트 페인팅

던 것은 아닙니다. 미술을 통해 얼마든지 세상을 바꾸어나갈 수 있다고 믿었고 이를 실천했던 인물이기도 하죠. 그리고 그 시발점에 있는 작품이 바로 위대한 걸작 〈게르니카〉입니다.

　작품을 이해하기 위해서는 먼저 역사적 배경을 살펴보아야 하는데요. 스페인은 1840년 첫 민주주의를 시작하고 난 이후 〈게르니카〉가 그려지는 1937년까지 100여 년 동안 202회에 달하는 군사 쿠데타가 일어날 만큼 지독히도 혼란스러운 상황이었습니다. 이 혼란 속에 마지막 쿠데타를 일으킨 인물이 바로 스페인을 통치한 잔혹한 독재자 프란시스코 프랑코 장군이었습니다.

　그가 일으켰던 3년간의 스페인 내전에는 60만 명이 넘는, 힘없는 국민이 학살당했습니다. 참혹한 참상에 당시 독일을 제외한 대부분의 유럽 국가는 프랑코의 정권을 부정합니다. 또한 헤밍웨이, 조지 오웰, 앙드레 말로 등 수많은 지식인이 이 학살을 막고자 직접 총을 들고 내전에 참전하는데요. 파리에서 활동 중이던 피카소 역시 조국에서 일어난 내전에 고통받는 국민을 위해 자신의 작품을 팔아 구호 물품을 보내며 다양한 활동을 이어나갑니다.

　내전이 지속되고 전세가 점점 불리해지자 프랑코 쿠데타 세력들은 결국 독일과 동맹을 맺습니다. 당시 독일 지도자였던 히틀러는 훗날 프랑코가 스페인을 전복하고 후방에서 든든한 우방국이 되어준다면 프랑스와 영국과의 전쟁에서 큰 힘이 될 것이라는 결

론에 이릅니다. 이에 히틀러는 자신의 나치 정예 공군부대인 '콘도르 부대'를 스페인으로 파견합니다. 신무기의 위력 실험도 필요했고, 게르니카 인근에 주둔하고 있는 스페인 정부군에 피해도 입힐 요량으로 이 마을에 폭격을 계획한 것입니다.

프랑코 장군과 히틀러는 1937년 4월 26일 아침, 작은 시골 마을 게르니카에 폭격을 시작합니다. 폭격은 2시간 30분간 이어졌으며 50톤이 넘는 폭탄이 쏟아졌다고 합니다. 마을 대부분은 화염에 휩싸이고 맙니다. 하필 이날 광장에서는 장이 열려 많은 사람이 몰려 있었기에 큰 피해는 예견된 일이었습니다. 마을 인구의 3분의 1인 1600명 이상이 현장에서 사망했고, 나머지 사람들은 크고 작은 부상을 입습니다.

더 끔찍하게도 프랑코 쿠데타 세력들은 예상보다 큰 피해에 학살 규모를 감추려 폭격 직후 현장에 군부대를 파견해 희생당한 사람들의 시신을 한곳에 모아놓고 불을 질러 정확한 피해 조사도, 장례도 치를 수 없게 만들어버립니다. 잔인한 학살을 전해 들은 모든 이가 분노할 수밖에 없었습니다. 피카소 역시 "피가 끓는 듯한 분노를 느꼈노라"고 말합니다. 그리고 자신이 할 수 있는 방법으로 이 비극을 세상에 알리고자 두 달도 채 되지 않는 짧은 시간 만에 〈게르니카〉를 그려냅니다.

이제 작품을 살펴볼까요? 먼저 우측에는 폭격으로 불타버린 마

을 건물들 사이로 여인들이 보입니다. 불구덩이에서 빠져나오지 못한 가족들이 남겨진 집을 바라보며 질규하는 사람과 자기 가슴이 훤히 드러난지도 모른 채 혼비백산이 된 사람, 이미 죽음을 맞이한 것인지 영혼만이 혼란스러운 상황을 벗어나는 모습이 그려져 있네요.

이는 전쟁과 같은 잔혹한 폭력 앞에서 평범한 사람들은 아무런 저항도 하지 못한 채 그저 고통을 감내할 수밖에 없는 현실을 이야기하고 있습니다. 중앙에는 창과 칼에 찔려 고통스러운 비명을 지르는 말의 모습과 그 아래쪽으로는 폭격으로 희생당한 마을 주민들의 시신이 널브러져 있습니다.

창과 칼은 잔혹한 폭력을 상징하며, 왼쪽에 그려진 소는 피카소의 조국인 스페인을 상징합니다. 피카소는 시신을 외면하는 괴기스러운 소의 모습을 통해 프랑코 장군으로 인해 변질되고 타락한 조국의 현실을 표현하고 있습니다.

끝으로 그림 가장 좌측에는 아무런 영문도 모른 채 세상을 떠난 자식을 안고 절규하는 어머니의 모습이 보입니다. 마치 죽은 아들 예수를 품에 안고 있는 마리아의 모습을 표현한 '피에타'의 한 장면이 떠오르게 하는 이 부분은 작품 속 어떤 장면보다 더 많은 아픔을 느끼게 하죠. 죽은 자식을 품게 안고 있는 어머니의 심정이 어떠할지, 얼마나 고통스러울지 짐작조차 되지 않습니다.

잔혹한 학살의 순간을 표현하는 작품임에도 피카소는 학살과 죽음을 상징하는, 붉은색은 전혀 칠하지 않고 오직 흑백으로만 학살의 순간을 보여줍니다. 많은 사람이 절망적인 고통과 죽음을 묘사하는 데 다양하고 화려한 색채보다는 오히려 이러한 단색 기법이 더 효과적이라고 주장하기도 합니다. 충분히 그럴 수도 있지만 추정하건대 피카소는 작품을 통해 이 잔혹한 학살의 이야기가 조금이라도 더 널리 퍼지기를 바랐을 것입니다. 당시 흑백으로만 실렸던 신문 도판 활용을 고려했을 때 단색 기법으로 작품을 처리하는 것이 작품을 오롯이 전할 수 있기에 이러한 선택을 했던 것이 아닐까 싶습니다.

〈게르니카〉는 그해 여름 파리만국박람회에 출품되며 피카소의 바람대로 큰 파장을 일으켰습니다. 박람회장에서 가장 큰 주목을 끌었던 이 작품은 영국과 미국에서 전시되며 사람들에게 잊힐 뻔했던 학살을 세상에 널리 알리고, 스페인과 독일은 큰 비난에 직면하게 됩니다.

훗날 영웅담처럼 내려오는 이야기이긴 하지만, 이후 나치가 프랑스를 침공하자 마티스와 샤갈 등 화가들이 피난길에 오르지만 피카소는 "저런 불량배들 따위에게 절대 굴복하지 않겠다"라며 파리를 지키고 레지스탕스 대원들을 지원합니다. 심지어 한 나치 친위대 장교가 작업실에 찾아와서는 〈게르니카〉를 향해 "이거 당신

파블로 피카소 | 〈한국에서의 학살〉 | 1951

이 그린 거요?"라고 묻자, "아뇨! 당신들이 그런 거잖소"라고 맞받아쳤다는 이야기가 전해지기도 합니다.

피카소는 〈게르니카〉 이후에도 전쟁을 반대하고 평화를 바라는 마음으로 〈새를 잡아먹는 고양이〉, 〈애원하는 여인〉, 〈비둘기〉 등 다양한 작품을 남기게 되는데요. 심지어 6·25전쟁이 발발하고 아무 죄 없는 민간인들이 학살당했다는 소식을 전해 듣자 〈한국에서 일어난 학살〉이라는 작품을 통해 6·25전쟁에 반대하고 나서기도 했습니다.

"그림은 아파트 거실이나 치장하기 위해 존재하는 것이 아니다. 때론 우리가 전쟁과 유일하게 맞서 싸울 수 있는 무기가 되기도 한다."

피카소의 말처럼 그는 누구보다 폭력에 항거하고 전쟁을 반대하며 평화를 바라던 화가였습니다.

"예술은 슬픔과 고통에서 나온다."

- 파블로 피카소

영 원 의 ___ 방

영원한
잠에 든 꽃

오필리아

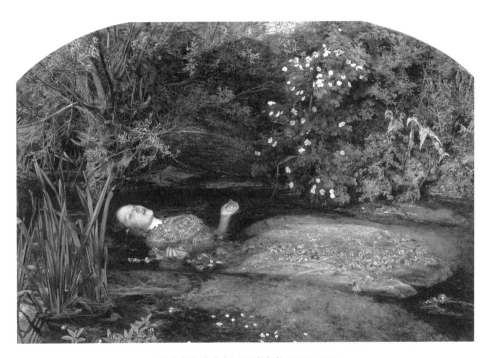

존 에버렛 밀레이 | 〈오필리아〉 | 1851~1852

가끔 명화들 가운데에는 작가와 제목은 알지 못해도 어디선가 한 번쯤은 본 것 같은 기분이 드는 친근한 작품들이 있습니다. 존 에버렛 밀레이의 〈오필리아〉가 바로 그런 작품 중 하나입니다.

한 여인이 싱그러운 풀과 꽃들에 둘러쌓인 채 노래를 부르며 누워 있는 이 작품은 레드벨벳의 뮤직비디오와 다양한 영화 그리고 패션 잡지와 화보 촬영까지 끊임없이 예술가들과 작가들이 영감을 받고 오마주하는 작품입니다.

그런데 마냥 아름다워 보이기만 하는 이 작품을 자세히 들여다보면 잔혹하리만큼 가슴 아픈 이야기들이 펼쳐집니다.

오필리아는 셰익스피어의 4대 비극 중 하나인 《햄릿》에 등장하

는 여자 주인공입니다. 사고로 아버지를 잃고 슬픔에 잠겨 있던 햄릿은 어느 날 죽은 아버지의 영혼을 만나 숙부가 자신의 아버지를 죽이고 왕위를 찬탈하곤 어머니와 결혼까지 하게 되었다는 진실을 알게 됩니다. 이에 피의 복수를 다짐하며 숙부를 방심시키고자 마치 미친 사람처럼 행동하기 시작합니다. 복수하는 과정에서 햄릿은 자신의 연인이었던 오필리아에게 모진 상처를 주고, 심지어 사고로 그녀의 아버지까지 죽여버리죠.

사랑하는 남자에게 버림받고 그가 자신의 아버지까지 죽였다는 사실을 알게 된 오필리아는 버티지 못하고 실성하게 됩니다. 이후 그녀는 찬송가를 부르며 꽃을 꺾어 화관을 만들다 그만, 발을 헛디뎌 물에 빠져 죽음을 맞이하고 맙니다. 밀레이는 이 작품에서 극 중 오필리아가 물에 빠져 숨을 거두기 직전의 장면을 표현했습니다.

보통 이런 역사화들은 작품 속에 등장하는 인물을 강조하며 풍경은 그저 배경으로 전락해 장식처럼 치부되기 마련입니다. 그런데 이 작품을 직접 감상하다 보면, 슬픔에 잠겨 죽어가는 오필리아의 감정보다는 오히려 주변 풍경에 더 많은 힘이 실려 있다는 느낌을 받곤 합니다.

밀레이는 당대 누구보다 풍경과 자연을 묘사하는 데 공을 들였던 인물이었습니다. 윌리엄 터너와 더불어 영국인들이 무척 사랑

하는 존 에버렛 밀레이는 소위 말하는 신동이었습니다. 열한 살 때는 영국 최고의 미술학교인 왕립 미술 아카데미에 사상 최연소로 입학하고, 열여섯 살 때는 프랑스 살롱전에 해당하는 영국의 관전인 미술 전람회에 입상까지 하죠.

누구보다 빠르게 화단에서 인정받던 밀레이였지만 그는 영국 미술계에 큰 불만을 품고 있었습니다. 당시 화가들은 르네상스 시대의 정형화된 고전주의에서 벗어나지 못하고 오직 아카데미에서 배운 테크닉에만 집착했죠. 이에 밀레이는 뜻을 함께하는 단테이 게이브리얼 로세티, 윌리엄 홀먼 헌트와 함께 '라파엘 전前파'라는 모임을 만듭니다. 라파엘로는 흔히 미술사에서 고전주의 화풍의 정점에 서 있는 상징적인 인물로 평가받습니다. 이들은 현재 영국 화풍이 라파엘로가 이룬 화풍에서 벗어나지 못하고 있다고 보았습니다. 그래서 라파엘로가 등장하기 이전의 테크닉에 목매지 않았던 순수한 시절로 돌아가 '진실'한 그림을 그리자는 것이었죠.

작은 모임으로 시작했지만 나름 행동 강령도 있었습니다. "기계적인 테크닉에서 벗어나며, 진실한 이야기를 작품 속에 담아내자." 도덕적이고 성스러운 주제만을 취급하며, 이전 그림에서 부차적으로 취급했던 자연을 깊게 관찰하고 그 특징을 작품에 옮기자는 것이었습니다.

밀레이는 라파엘 전파 안에서도 누구보다 자연 묘사에 진심이

었습니다. 이야기를 돋보이기 위한 배경이 아닌, 상상 속 풍경이 아닌 진실한 풍경을 담아내야 한다는 밀레이는 〈오필리아〉를 그리기 위해 실제 작품 속 배경을 찾아 나섭니다.

　그리고 1851년 6월경 런던 남서쪽에 있는 서리 지역의 혹스강가에 자리를 잡고서는 5개월간 하루에 열한 시간씩 쉬지 않고 그림을 그립니다. 당시 이렇게 현장에서 실제 풍경을 화폭에 옮겨 담는 방식은 결코 평범한 작업이 아니었습니다. 우선 이 시기 화가들은 야외에서 그림을 그리는 것 자체가 불가능에 가까웠는데요. 휴대용 이젤과 야외 팔레트는 상용화되지도 않았고, 튜브형 물감 또한 1840년에 존 랜드가 발명해 이제 막 프랑스에서나 서서히 알려지고 있었기 때문입니다. 영국 화가들이 본격적으로 튜브형 물감을 사용하게 된 것은 1860년대 런던의 '윈저앤뉴튼'사가 대량으로 생산하면서부터였죠. 돼지 방광에 물감을 넣고 야외로 나가 그림을 그리다 보면 돼지 방광이 터져 주변은 엉망이 되기 일쑤였습니다. 이에 화가들은 현장에서는 간단히 스케치만 한 뒤 나머지는 작업실로 돌아와 작가의 상상으로 배경을 채워나가던 시절이었습니다.

　〈오필리아〉에 등장하는 사실적이고 섬세한 배경을 현장에서 담아내는 일은 무척 고단한 작업이었을 것입니다. 밀레이는 이 작업이 너무나 고통스럽고 힘겨웠던지 지인에게 보내는 편지에 "사형

수에게나 어울리는 작업"이라며 호소하기도 했습니다.

특이하게도 밀레이는 배경을 먼저 그리고 런던 작업실로 돌아와 인물을 그려넣었습니다. 그림을 그리는 순서만 보더라도 밀레이가 어느 부분에 더 초점을 두었는지 알 수 있는데요. 작품 속 모델은 당시 라파엘 전파의 뮤즈로 불리던 엘리자베스 시달이라는 여인이었습니다.

시달은 모자 가게 점원 출신이었지만 예술에 관심이 많아 라파엘 전파의 모델로 활동했으며 스스로 여류 화가를 꿈꾸기도 했죠. 밀레이는 욕조에 따뜻한 물은 한가득 담아두곤 시달의 드레스가 서서히 젖어 들어가는 모습을 관찰했습니다. 욕조 안 물이 차갑게 식어버렸지만 그는 오로지 작업에만 몰두했죠. 작업을 방해하고 싶지 않았던 시달은 그 추위를 견디다 이후 심한 독감에 들어 고생했다는 이야기가 전해지기도 합니다.

밀레이는 작품을 마무리하며 오필리아의 감정을 표현하고자 몇몇 장면을 임의로 추가하는데요. 작품 속에 그려진 꽃들은 밀레이가 실제 보고 그린 장면이 아닌《햄릿》에 등장하는 꽃을 표현한 것으로, 버드나무는 '버림받은 사랑', 쐐기풀은 '고통', 제비꽃은 '순결', 그리고 로즈메리와 팬지는 '나를 잊지 말고 기억해 달라'는 오필리아 소망이 담겨 있습니다.

그런데 꽃들 가운데 유일하게《햄릿》에 등장하지 않는 꽃이 보

작품 〈오필리아〉를 위한 스케치

'죽음'과 '영원한 잠'을 뜻하는 오필리아 곁 붉은 양귀비꽃

영원의 ___ 방

이는데요. 바로 그녀 곁에 붉게 물든 양귀비꽃입니다. 양귀비 꽃말은 '죽음', '영원한 잠'을 상징하죠. 밀레이는 이제 죽음 맞이하고 영원히 잠들게 될 오필리아를 떠올리며 양귀비꽃을 그려넣었을 것입니다.

예술가들은 때때로 거짓말처럼 작품이 운명처럼 다가오기도 하는데요. 마치 《예브게니 오네긴》의 결투 장면처럼 알렉산드르 푸시킨이 실제 결투 중에 사망하고, 《안나 카레니나》에서 안나가 기차역에서 사망한 것처럼 톨스토이가 기차역에서 객사했듯이 말입니다.

작품에서 모델로 열연했던 엘리자베스 시달은 이후 라파엘 전파의 주축 중 하나인 단테이 게이브리얼 로세티와 결혼하는데요. 로세티는 결혼 전부터 10여 년간 바람으로 시달을 괴롭히고 결혼 이후에도 끊임없이 외도를 합니다. 그러던 중 아이까지 유산하자 더 이상 버틸 수 없었던 시달은 결국 아편 과다 사용으로 사망에 이르죠.

그래서인지 〈오필리아〉를 보고 있노라면 사랑하는 남자에게 버림받고 죽음에 이른 두 여인이 자꾸 떠올라 아름답게만 보이는 작품이 아름답게 보이지는 않는 것 같습니다.

"나는 캔버스 위에 쓸데없는 것을
의식적으로 그린 적이 없다."

– 존 에버렛 밀레이

영 원 의 ___ 방

강한 의지가 담긴

손짓으로

레이디 제인 그레이의 처형

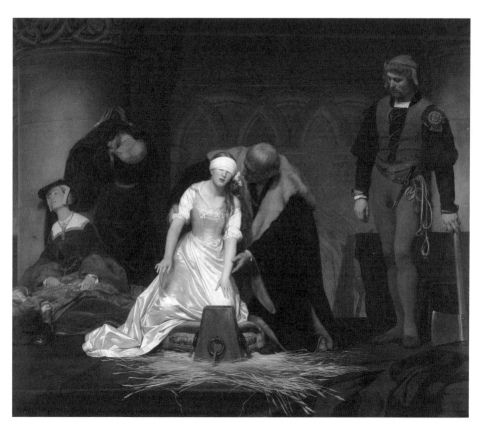

폴 들라로슈 | 〈레이디 제인 그레이의 처형〉 | 1833

우리의 신체 부위 중 유일하게 거짓말을 하지 못하는 곳이 손이라고 합니다. 손은 무의식중 통제를 벗어나면 자연스레 자신의 감정을 표출한다고 하는데요. 몇 해 전 영국 케임브리지 대학교의 마와아무트 교수는 손을 어디에 두는지에 따라 그 사람의 감정을 추정해 볼 수 있다는 실험 결과까지 발표한 적도 있습니다.

이처럼 손은 그 사람의 감정을 표현할 수 있는 좋은 도구이기에 작가들은 때때로 작품 속에 등장하는 인물의 손을 통해 다양한 이야기를 전하곤 하는데요. 그래서 저는 언제부턴가 작품을 감상할 때 작품 속에 등장하는 인물의 손을 먼저 보는 버릇이 생겼을 만큼 손에 큰 의미를 부여합니다. 그리고 저에게 가장 큰 울림을 주었던 손이 바로 폴 들라로슈의 〈레이디 제인 그레이의 처형〉에 등장하는 손이었습니다.

역사화라는 장르화는 실제 역사 사건에 작가의 미적 감각을 더해 새로운 장면을 만들어내는 과정입니다. 다시 말해 이와 관련된 역사 사건을 알지 못한다면 그 안에 담긴 작가의 미적 감각도 오롯이 이해하는 것이 어렵습니다. 간혹 아무런 사전 지식 없이 이미지만으로 충분히 그 안에 담긴 감정을 짐작해 볼 수 있는 작품이 있는데요. 이 작품이 그런 경우이지 않을까 싶습니다.

작품을 들여다보면 다양한 인물이 등장합니다. 이 중 단연 돋보이는 이는 순백의 하얀 드레스를 입고 있는 여인입니다. 눈으로만 보아도 질감이 느껴질 만큼 부드럽고 고급스러운 재질의 드레스와 새하얀 피부, 광택이 느껴지는 머릿결만으로도 굉장히 높은 신분의 여인이라는 것을 짐작할 수 있습니다. 작품 속 여인이 눈이 가려진 채 가녀린 손으로 무언가를 더듬으며 찾고 있네요. 손 아래쪽을 보면 짚 더미 위에 놓인 나무토막이 보이네요. 그림 오른편에 망나니가 들고 있는 도끼로 미루어보아 참수대로 추정됩니다.

잠시 뒤 이곳에서는 저 여인의 처형이 진행될 것입니다. 하지만 손을 자세히 보고 있노라면, 여인은 두려움에 손이 바들바들 떨리고 있음에도 겸허히 처형을 받아들이고 물러서거나 망설이지 않고 나아가려는 감정이 전해지는 것 같습니다. 대체 이 여인은 누구이고 어떤 일이 벌어진 것일까요?

작품 속에 등장하는 여인은 우리에게는 조금 생소할 수 있지만 영국인들이라면 누구나 다 알고 있는 인물로, 흔히 '9일의 여왕'이라 불리는 '레이디 제인 그레이'입니다. 제인 그레이의 안타까운 인생을 이해하기 위해선 나중에 살펴볼 한스 홀바인의 〈대사들〉에 등장했던 헨리 8세와 관련된 이야기를 먼저 살펴보아야 하는데요.

헨리 8세는 평생 여섯 번의 결혼으로 세 명의 아이를 얻게 됩니다. 첫 번째 왕비인 캐서린 사이에서는 딸 메리 1세를 낳고, 두 번째 왕비인 앤 사이에서는 훗날 대영제국을 이룩한 엘리자베스 1세를 얻습니다. 이후 세 번째 왕비인 제인 시모어와는 그토록 바라던 에드워드 6세를 낳게 됩니다. 하지만 안타깝게도 왕위를 물려받은 에드워드 6세가 너무 일찍 세상을 떠나버리는 바람에 영국 왕실에는 피바람이 몰아칩니다.

헨리 8세는 첫 번째 왕비인 캐서린과의 이혼을 위해 기존의 국교였던 가톨릭을 버리고 새로운 종교인 성공회를 세웁니다. 이 과정에서 큰딸 메리 1세는 국민에게 큰 사랑과 존경을 받던 사랑하는 어머니가 남편에게 매몰차게 버림받고 고통받는 과정을 곁에서 지켜볼 수밖에 없었습니다.

그리고 메리 1세는 아버지의 수많은 왕비에게 모진 핍박을 받으며 왕실에서 살아남아야만 했죠. 이 상황에서 그녀가 기댈 수 있

는 것이라고는 오직 어린 시절부터 어머니와 함께 믿어왔던 가톨릭 종교 하나뿐이었습니다. 당연히 그녀는 어머니가 버림받는 과정에서 탄생한 성공회를 부정했을 뿐만 아니라 증오하며 어떻게 해서든 다시금 영국 땅에 가톨릭의 씨앗이 뿌려지기만을 바랐죠.

이런 상황이다 보니 메리 1세의 배다른 동생이자 성공회 수장인 후대 왕 에드워드 6세는 누나 메리 1세와의 관계가 탐탁지 않았는데요. 자신의 종교를 부정할 뿐만 아니라 명령까지도 우습게 아는 메리 공주와의 관계는 나아질 기미가 보이지 않았습니다. 결국 건강이 좋지 않았던 에드워드 6세는 만약 자신이 왕세자를 낳지 못하고 세상을 떠난다면 왕위를 누나 메리 1세가 아닌 오촌인 제인 그레이에게 물려준다는 유언을 남깁니다.

사실 여기는 복잡한 정치적 이해관계가 섞여 있습니다. 실제 에드워드 6세는 열여섯 살이라는 어린 나이에 세상을 떠날 만큼 유년기 때부터 건강이 좋지 않았습니다. 주변에서는 그가 결코 왕위를 오래 이어가지 못할 것이라 예상했는데요. 만약 그가 후사를 낳지 못하고 세상을 떠난다면 당연히 왕위는 서열상 메리 1세가 물려받아야 합니다.

하지만 메리 1세는 열렬한 가톨릭 신자이자 성공회에 대한 증오심으로 가득 차 있었기에 성공회 신자들은 어떻게 해서든 그녀의 옹립만을 막아야 했습니다. 이때 왕가 실세였던 노섬벌랜드 공

작인 존 더들리는 에드워드 6세를 설득해 자신의 며느리인 제인 그레이에게 다음 왕위를 불려준다는 유언장을 작성하게 합니다. 이렇게만 된다면 성공회도 지킬 수 있고 동시에 자신의 아들 길포드가 왕까지 될 수 있으니 모든 것이 완벽한 상황이었죠.

결국 에드워드 6세가 세상을 떠나자 유언에 따라 제인 그레이는 영국의 새로운 왕위를 물려받습니다. 그런데 제인 그레이는 권력을 탐하기는커녕 오히려 왕위에 오르는 것을 거부합니다. 분명 자신이 왕가의 혈통이기는 하지만 누가 보아도 서열상 1순위는 메리 1세였고, 심지어 둘째 딸인 엘리자베스 1세까지 있으니 자신이 왕위에 오르는 것은 말이 안 되는 상황이었죠. 게다가 자신이 왕위에 오르면 어떤 끔찍한 일이 벌어질지 잘 알고 있었습니다. 하지만 권력욕에 눈이 멀어버린 제인 그레이의 부모와 가족들은 그녀를 독방에 가두고 학대까지 하며 결국 강제로 왕위에 오르게 만들죠.

1533년 7월 10일 제인 그레이는 자신은 결코 원치 않았던 왕관을 쓰고 왕위에 오릅니다. 아니나 다를까 메리 1세는 군대를 이끌고 런던으로 진격해 옵니다. 합법적인 왕위 계승자이자 국민에게 사랑받던 왕비인 캐서린의 딸이라는 이미지 덕분에 메리 1세는 시민들의 지지를 받으며 손쉽게 런던을 장악하고 왕권을 되찾습니다.

이후 런던에서는 제인 그레이가 그토록 두려워하던 메리 1세

작자 미상 | 〈레이디 제인 더들리, 성은 그레이〉 | 1590년대

의 복수가 시작되는데요. 그녀는 왕위에 오른 지 단 9일 만에 반역죄로 남편 길포드 더들리와 같이 런던 탑에 갇힙니다. 모든 사건의 배후였던 노섬벌랜드 공작 존 더들리와 그를 따르던 성공회 신자들은 형장의 이슬로 사라지고 말죠.

메리 1세는 제인 그레이만큼은 처형하지 않으려 했습니다. 어려서부터 왕실에서 함께 자라며 제인 그레이의 착한 심성을 잘 알고 있었기에 이 모든 일이 제인의 뜻이 아니었음을 알았기 때문입니다. 그렇지만 권력을 잡은 가톨릭 세력은 제인 그레이의 존재는 불안하기 짝이 없었습니다. 메리 1세가 왕위 계승의 명분이 있다고는 하지만 전대 왕 에드워드 6세의 유언장은 존재했고 얼마든지 성공회 세력들의 반격은 가능했습니다. 더욱이 이런 상황 속에서 신교도 세력인 와이엇의 반란까지 일어나자 제인 그레이를 처형해야 한다는 의견이 들끓기 시작합니다.

메리 1세는 웨스트민스터 사원의 대주교를 런던 탑으로 보내 제인 그레이에게 가톨릭으로 개종만 한다면 처형을 면하게 해준다는 제안을 합니다. 하지만 제인 그레이는 마지막 순간까지 개종을 거부하고 종교의 신념을 지켰죠. 이에 감동받은 대주교는 그녀의 마지막 처형의 순간을 함께하겠노라고 약속합니다.

메리 1세도 더 이상 처형을 막을 수는 없었기에, 결국 1554년 2월 12일 런던 탑에서는 사형이 집행됩니다. 남편 길퍼드 역시 같은

죽음 앞에서도 의연한 제인 그레이의 두려움이 담긴 듯한 손끝의 모습

날 처형되었는데요. 그의 처형은 당시 공개 처형 장소로 악명이 높았던, 런던 탑 앞에 있는 타워힐에서 집행되었으나 제인 그레이의 처형은 왕족의 품위를 지켜주고자 비공개로 진행되었습니다. 제인 그레이는 마지막까지 권력에서 도망치려 했으나, 권력의 풍파에 내던져진 채 열일곱 살이라는 너무 어린 나이에 죽음을 맞이하고 맙니다.

신고전주의와 낭만주의를 아우르던 프랑스의 거장인 폴 들라로슈는 300년 전 영국에서 죽음을 맞이한 제인 그레이의 마지막 처형 장면을 캔버스에 옮겨 담습니다. 사실적인 묘사와 2.5×3미터라는 크기는 마치 눈앞에서 처형이 집행되고 있는 듯한 착각을 불러일으킵니다.

들라로슈는 전체적으로 어두운 공간 속에 제인 그레이에게 시선이 집중되고 돋보이도록 만들었는데요. 새하얀 드레스를 입혀 우리에게 그녀는 어떤 죄도 없다는 인식을 심어주는 듯합니다. 동시에 처형 직후 흩뿌려질 붉은 피를 상상하게 하여 긴장감을 더해주고 있습니다. 주변에 등장하는 이들이 오열하거나 슬퍼하는 모습은 안타까움을 더욱 고조시키고 있죠.

기록에 따르면 제인 그레이는 성경 〈시편〉의 한 구절을 읽고 마지막까지 의연함을 지키며 죽음을 맞이했다고 전해집니다. 들라

로슈는 눈을 가린 채 웨스트민스터 사원 대주교의 도움을 받아 참수대로 다가가는 그녀의 손끝에 미묘한 떨림을 절묘하게 담아내며 의연함 속에 감춰진 두려움까지 완벽하게 우리에게 보여주고 있습니다.

영 원 의 ＿ 방

끝없는 아름다움을

말하다

암피사의 여인들

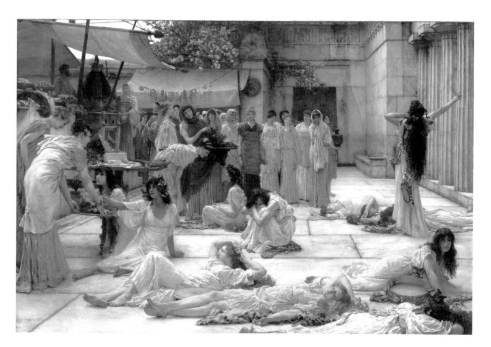

로렌스 알마 타데마 | 〈암피사의 여인들〉 | 1887

어수선한 가운데 등장한 수십 명의 아름다운 여인들이 그림을 꽉 채웁니다. 아래쪽에는 아직 잠에서 깨어나지 못한 여인들도 더러 보이네요. 아직 상황 파악을 못한 채 비몽사몽한 여인들에게 또 다른 여인들이 다가와 말을 건네고 있습니다.

어떤 상황인지 정확히 파악되지 않지만 공간을 가득 채우고 있는 아름다운 대리석이 자꾸만 시선을 사로잡습니다. "대리석의 화가", "푸른 하늘의 제왕"이자 19세기 가장 아름다운 그림을 그렸던 화가로 일컬어지는 로렌스 알마 타데마의 〈암피사의 여인들〉에는 어떤 이야기가 담겨 있을까요?

로렌스 알마 타데마는 19세기 영국 빅토리아시대를 대표하는 화가였습니다. 네덜란드 북부 프리슬란트주 드론립 마을 공증인

의 아들로 태어나 변호사가 되려고 했지만 결핵에 걸려 학업을 포기하고 맙니다. 이후 취미로 이어오던 미술에 서서히 빠져들게 되죠. 열여섯 살에 벨기에 왕립 아카데미에 진학해 누구보다 빠르게 성장해 나가던 타데마는 벨기에 레오폴드 훈장으로 기사 작위를 받을 만큼 최고의 화가로 알려집니다.

그는 주로 그리스, 로마 시대의 역사화를 즐겨 그려왔는데요. 신혼여행으로 떠난 이탈리아에서 고전의 매력에 빠져들었다고 전해집니다. 특히 당시 활발히 발굴 작업이 진행 중이었던 폼페이에서 고대 로마 제국에 깊게 매료되었다고 하는데요. 발굴 현장에서는 프레스코화를 재현해 달라는 의뢰까지 받으면서 본격적인 로마 시대의 문화를 화폭에 담아냅니다.

타데마는 단순히 그리스, 로마 시대를 동경하며 상상으로 재현하려 하지 않았습니다. 1873년과 1883년 두 차례에 걸쳐 체계적인 답사를 진행했으며, 이외에도 새로운 유적지나 벽화가 발견된 장소라면 어떻게든 가거나 자료들을 확인하려 했습니다. 단순히 건축물만을 답사하는 것이 아니라 고대 시대의 유물, 삽화, 문헌 등 종류를 가리지 않고 수집하며 누구보다 꼼꼼하고 철저하게 당시의 모습을 고증하려 했습니다.

타데마는 자신의 작품이 단순한 아름다움을 뛰어넘어 고고학적 가치를 지니기를 바랐습니다. 고증에 대한 열정은 후대에도 큰

영향을 주는데요. 영화 〈벤허〉, 〈글래디에이터〉, 〈나디아 연대기〉 등 이 시대를 배경으로 한 다양한 창작물에 타데마의 작품들은 언제나 큰 영감을 선사해 주었습니다.

　이런 타데마의 작품은 유럽, 특히 영국에서 가장 큰 인기를 끌었는데요. 1870년 브뤼셀에서 활동하던 타데마는 보불전쟁이 발발하자 전쟁의 포화를 피해 영국으로 건너갑니다. 당시 영국은 빅토리아시대의 중심으로 역사상 가장 강력했던 '해가 지지 않는 나라' 대영제국의 권위를 뽐내던 시기였습니다. 영국인들은 자신들을 과거 로마 제국과 비교하며 이 시기를 '팍스 로마나'에 빗대어 '팍스 브리태니카'라 칭하며 자신들이 제국의 역사를 이어간다는 자부심을 갖고 있었죠. 타데마의 작품 속에 등장하는 과거 영광스럽고 아름다운 로마 제국의 장면은 영국인의 마음을 자연스레 사로잡습니다.

　이제 다시 이 시기에 그려진 〈암피사의 여인들〉로 돌아가 볼까요. 그림에는 수많은 여인이 등장하고 있는데요. 먼저 전경에 자리한 여인들은 다들 밤새 무슨 일이 있었는지 아직 잠에서 잘 깨지 못하는 모습입니다. 대리석 바닥 곳곳에 악기들이 놓여 있는 것으로 보아 축제를 즐긴 것으로 추측되는데요. 여인들이 누구인지 명확하게 알려주는 상징들을 작품에서 확인해 볼 수 있습니다.

　우선 머리에는 포도 넝쿨로 화관을 만들어 쓰고 있고, 표범 가

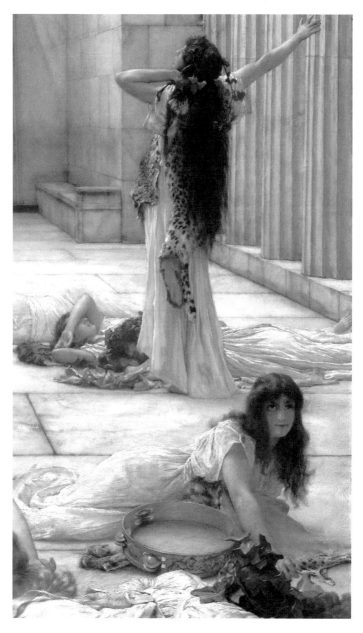

바쿠스를 찬양하며 축제를 벌인 다음 날 잠에서 깬 바칸테스

적국 암피사 여인들의 모습, 그림 중앙의 녹색 드레스를 입은 여성은 타데마의 부인으로 추측된다

죽으로 옷을 만들어 두른 모습으로 보아 신화 속에 등장하는 술의 신 바쿠스(디오니소스)의 추종자들인 바칸테스(마이나데스)입니다. 그녀들은 밤새 바쿠스를 찬양하는 축제를 열고 술과 음악에 취해 이제야 막 잠에서 깨어나는 모양입니다.

그런데 이런 바칸테스와는 달리 사뭇 심각해 보이는 여성들이 있네요. 그녀들은 대체 누구일까요? 대부분의 바칸테스는 포키스 지역 사람들로 매년 이곳 암피사에 모여들어 주지육림을 방불케 하는 바쿠스 축제를 열어왔습니다.

문제는 얼마 전 두 지역 간에 전쟁이 발발했던 것입니다. 다시 말해 지금 바칸테스는 적진 한가운데 들어와 밤새 축제를 즐긴 상황이네요. 암피사 사람들 입장에서는 당장이라도 그녀들의 목을 베거나 포로로 붙잡아도 모자라는데, 오히려 이 여인들은 밤새 무자비한 군인들에게서 바칸테스를 보호하고 심지어 아침이 되자 음식까지 나누어 주는 상황입니다.

로마 시대의 역사가 플루타르코스가 전하는 이야기처럼 이는 아무리 적국의 사람이라도 전쟁과 관련이 없는 자들에 대한 보호와 예우 그리고 인간에 대한 기본적인 자비심과 온정을 보여주고 있습니다.

재미있게도 그림 중앙 바칸테스를 보호하는 암피사의 여인들 중 이들을 이끄는 것으로 보이는 녹색 드레스를 입은 여인의 모습은 타데마의 부인이라고 합니다.

당시 인기를 끌었던 작품은 이뿐만이 아니었는데요. 타데마의 또 다른 걸작인 〈헬리오가발루스의 장미〉입니다. 화려한 분홍 장미 꽃잎과 대리석으로 장식된 건물 그리고 그 안에 등장하는 섬세하게 묘사된 인물까지 고전주의 양식의 아름다움 절정을 보여주는 듯한 이 작품은 로마 시대의 실제 사건을 배경으로 그려진 작품입니다.

서기 3세기경 로마의 폭군으로 알려진 헬리오가발루스는 열네 살의 어린 나이에 황제로 즉위해 4년간의 짧은 재위 동안 누구와도 비교할 수 없는 퇴폐적이고 방탕한 생활을 이어갔습니다. 그는 정치에는 전혀 관심이 없었고 오직 자극적인 볼거리와 문란한 파티만을 이어갔는데요. 게다가 상상조차 되지 않는 엽기적인 행위까지 벌입니다.

평소 꽃을 무척 좋아했던 황제는 '과연 사람이 얼마나 많은 꽃 더미 안에 들어가야 목숨을 잃을까?'라는 궁금증에 파티장 천장에 꽃을 잔뜩 쌓아놓고 사람들 머리 위로 꽃을 쏟아붓게 합니다. 실제 이 사건으로 꽃 더미에 갇힌 사람들은 목숨까지 잃는데요. 다음에 나오는 작품 우측 하단을 보면 녹색 옷을 입은 한 남성이 이 엽기적인 파티를 한심하게 바라보고 있네요. 바로 화가 타데마 본인입니다.

타데마는 이런 다양한 작품을 통해 어떤 이야기를 전하고자 했

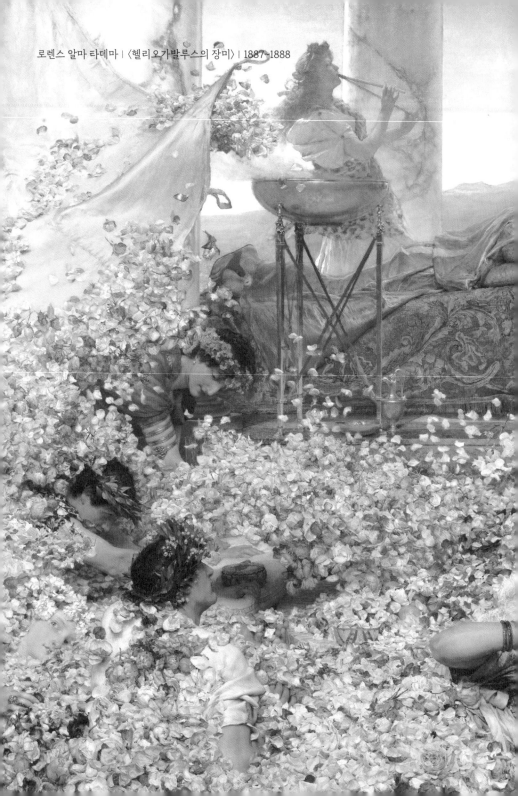

로렌스 알마 타데마 | 〈헬리오가발루스의 장미〉 | 1887~1888

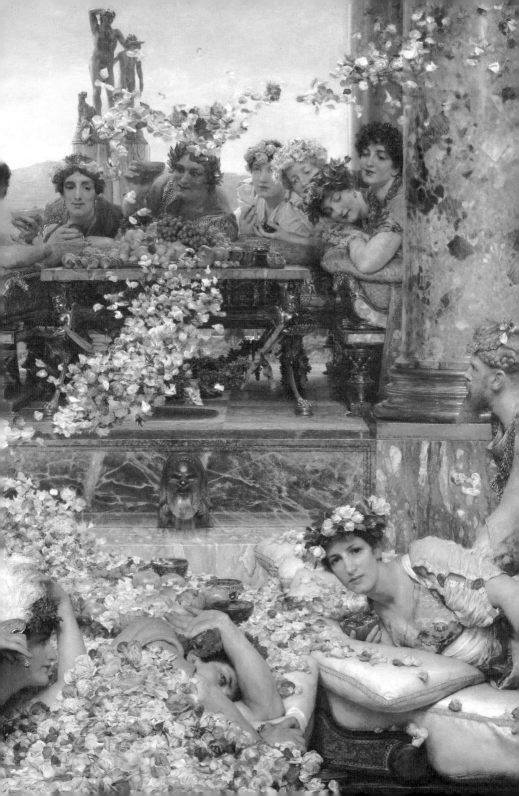

던 것일까요? 그는 서른네 살 때 영국에 정착해 평생 영국에서 활동하며 귀화 후 기사 작위까지 받았으며, 훗날 세인트폴 대성당에 잠들 만큼 누구보다 영국을 사랑하고 큰 자부심을 느꼈습니다. 자신의 새로운 조국인 영국이 과거 위대했던 로마 제국과 비교해도 손색이 없으며 그보다 더 영광스러운 역사를 지니기를 바랐습니다. 이미 세상에서 가장 강력한 국가이지만 〈암피사의 여인들〉처럼 자비로움을 잃지 않기를, 〈헬리오가발루스의 장미〉처럼 잘못된 길을 걸어가지 않기를 바라는 마음으로 자신의 새로운 조국 영국에게 보내는 메시지였던 것은 아닐까요.

이런 타데마의 작품들은 당시 영국인들의 마음을 사로잡았습니다. 19세기 살아 있는 화가의 작품 중 가장 비싼 가격에 거래될 만큼 큰 인기를 얻었습니다. 하지만 영광은 그리 길지 않았는데요. 말년에는 피카소와 마티스가 큐비즘과 야수파를 탄생시켜 현대미술이 태동하던 상황이었습니다. 하지만 그는 마지막 순간까지 변화하지 않고 자신만의 고전주의 화풍을 지켜나갔죠.

미술비평가들은 그의 작품을 두고 '시대에 뒤떨어진 옛날 그림'이라며 앞다투어 비난하기 일쑤였습니다. "그의 작품에는 어떤 철학도 가치도 없으며 어쭙잖은 교훈만이 담겨 있다", "그저 머리가 텅 빈, 아름답게 분칠한 인형 같다"라는 자극적인 비난까지 쏟아졌습니다.

그런데 타데마의 작품을 볼 때마다 이런 생각이 들곤 합니다. 과연 모든 작품이 다 철학적이고, 세상을 비판하고, 변화를 추구해야만 하는가? 때로는 그저 직관적으로 그림의 아름다움만 탐해도 충분히 가치가 있지 않을까?

언제나 미술사에서는 시대에 뒤떨어지는 그림을 그렸다고 평가받는 거장들이 있죠. 알렉상드르 카바넬, 윌리앙 아돌프 부그로 그리고 로렌스 알마 타데마. 하지만 저에게 이들의 작품들이 그 어떤 작품보다 직관적인 아름다움을 보여주는 것 같습니다.

영 원 의 ___ 방

왕이시여,
죽음을 기억하시기를

대사들

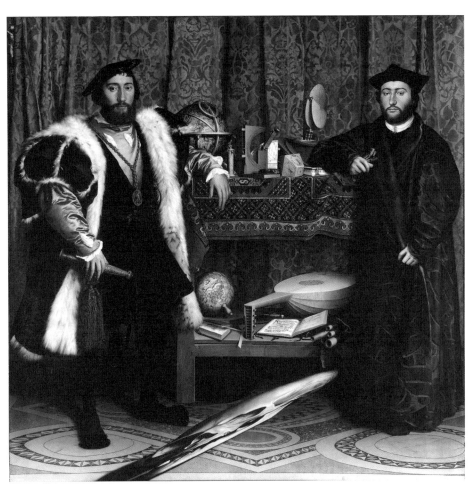

한스 홀바인 | 〈대사들〉 | 1533

한스 홀바인의 〈대사들〉은 16세기 영국 르네상스를 대표하는 걸작으로, 색감과 표현 기법이 완벽에 가깝습니다. 또한 수많은 오브제를 통해 작품 곳곳에 담긴 비밀스러운 화가의 이야기들은 작품을 해석하고 감상하는 재미를 더해줍니다. 그래서 이 작품은 구석구석 살펴보아야만 작품을 오롯이 이해할 수 있는데요.

우선 그림 왼편에 화려한 의상을 걸친 인물은 프랑스의 외교관 댕트빌입니다. 그는 영국에서 벌어진 종교적 사건을 해결하기 위해 프랑스 국왕의 특명을 받고 영국으로 파견된 특사였습니다. 오른편에 등장하는 인물은 조르주라는 성직자로, 댕트빌의 친구이자 프랑스 내에서 가톨릭 내부 개혁에 앞장선 인물이기도 하죠. 당시에는 종교와 정치가 긴밀히 연결되었기 때문에 성직자 역할이

국제 관계에서 무엇보다 중요한 시절이었습니다.

두 사람은 특명을 받고 영국 왕실을 찾았다가 초상화로 유럽 내에 명성이 높았던 한스 홀바인에게 바로 이 작품을 의뢰하게 됩니다. 만약 홀바인이 단순히 아름답고 화려한 초상화를 그려주었다면 이 작품은 미술사에서 그리 중요하게 다루어지지 않았을 것입니다. 홀바인은 이 초상화를 통해 당시 영국에서 벌어지던 역사적 사건과 자기 생각까지 모두 다 표현합니다. 과연 이 초상화에는 어떤 이야기가 펼쳐지고 있을까요?

작품을 이해하기 위해서는 당시 시대 상황을 살펴봐야 합니다. 헨리 8세가 1509년 영국의 왕으로 즉위했을 당시 영국은 기나긴 장미 전쟁의 여파도 가라앉은 안정적인 시기였습니다. 하지만 헨리 8세의 개인사는 숱한 스캔들로 누구보다 복잡하고 다사다난한 상황이었습니다. 헨리 8세는 평생 여섯 번의 결혼과 이혼을 반복했고 그중 두 명의 왕비를 참수할 정도였으니, 그가 얼마나 파란만장한 사생활을 보냈는지는 충분히 짐작할 수 있습니다.

헨리 8세는 스페인 공주 캐서린을 첫 번째 왕비로 맞이하는데요. 사실 캐서린은 죽은 형 아서의 부인이었습니다. 왕위를 물려받기로 한 아서 왕자가 너무 이른 나이에 세상을 떠나자, 영국 왕실에서는 스페인과의 돈독한 관계를 계속 유지하기 위해 동생인 헨리 8세에게 형수를 부인으로 맞이하는 조건으로 왕위를 계승하게

해줍니다. 다시 말해 첫 번째 부인인 캐서린과의 결혼은 헨리 8세의 의지와는 전혀 상관없는 정치적인 복적이었으며 더욱이 유럽 왕실에 전해 내려오는 어느 미신은 헨리 8세를 더욱 불안하게 만들었습니다.

"형제의 부인을 탐하는 자. 아들을 낳지 못하리라."

실제 캐서린은 아들을 낳지 못하고 딸 메리만을 낳게 되는데요. 가뜩이나 부인이 마음에 들지 않았던 헨리 8세는 아들을 얻고 싶은 욕망 때문인지 결국 왕비 시녀인 앤 불린과 사랑을 나누게 됩니다. 이 과정에서 헨리 8세는 후계자를 낳지 못하고 여러 핑계를 덧붙여 캐서린과의 이혼을 선언하는데요. 문제는 당시 유럽 왕들은 자기 마음대로 이혼할 수 없었고 반드시 교황의 허락이 떨어져야 했다는 것입니다. 이에 헨리 8세는 클레멘스 7세 교황에게 이혼을 신청하지만, 교황은 이혼을 절대 허락할 수 없는 상황이었습니다.

바로 캐서린이 당시 이탈리아반도뿐만 아니라 유럽 절반을 차지하며 강력한 군사력을 휘두르던 신성로마제국 황제 카를 5세의 이모였기 때문입니다. 만약 이 이혼을 허락한다면 교황은 신성로마제국을 적으로 돌려야 하는 상황이기에 온갖 핑계를 대며 이 이혼을 막을 수밖에 없었던 것입니다. 하지만 임신한 앤 불린이 자신과 결혼하지 않는다면 배 속에 아들을 절대 안겨주지 않겠노라 협박합니다. 결국 헨리 8세는 이혼 서류에 도장을 찍기 위해 수장령

을 발표하며, 국교였던 가톨릭을 버리고 성공회를 수립하고 수장 자리에 자신을 올리는 강수를 두게 됩니다.

다시 말해 영국의 종교개혁은 교리의 대립이나 부패한 가톨릭에 대한 반감이 아닌 어처구니없게도 왕의 이혼 문제로 시작되었던 것입니다. 이에 프랑스에서는 영국이 가톨릭 동맹에서 빠져나가는 상황을 막기 위해 작품 속에 등장하는 두 대사들을 급히 파견합니다.

이제 작품을 다시 살펴볼까요? 작품은 일반적인 초상화와는 달리 그림 중심에 인물을 배치하지 않고, 양쪽으로 분산시키는 구도를 선택합니다. 그리고 두 사람 사이에 놓인 이단 탁자 위에는 다양한 오브제들을 배치하고 있는데요.

상단 탁자에는 온갖 과학 기구가 즐비해 있습니다. 왼편부터 천구의, 휴대용 해시계, 사분의, 다면 해시계, 토르카툼이 자리 잡고 있습니다. 천구의와 해시계는 당시 세상을 떠들썩하게 만들었던 코페르니쿠스의 지동설을 떠오르게 하며, 콜럼버스가 신대륙을 발견한 1492년 가리키고 있는 사분의와 다면 해시계는 대항해시대가 도래했음을 나타내고 있습니다. 가장 오른편 토르카툼은 태양광선의 각도를 측정하는 도구로 시간과 날짜를 계산할 수 있는데요. 재밌게도 이 작품이 완성된 1533년 4월 11일을 표시하고 있습니다.

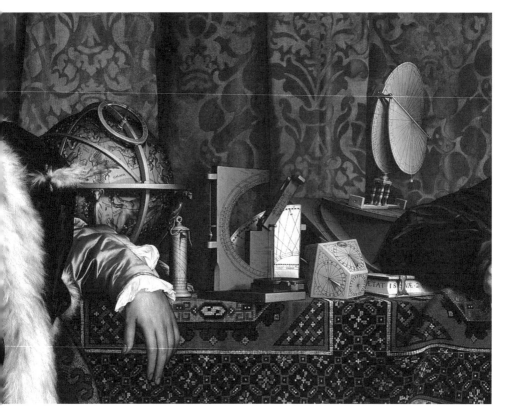

그 시대 역사적 장면을 한눈에 보여주는 과학 오브제들

　자 이제 아래쪽으로 내려가 볼까요? 가장 왼편에 놓인 지구의
역시 대항해시대와 지리학의 발전을 상징하며, 지구의 아래 삼각
자가 들어 있는 한 권의 책은 1527년 독일에서 출간된 산술 교본
입니다. 다양한 과학 도구가 보여주듯, 작품이 그려졌던 이 시기는
콜럼버스의 신대륙 발견, 코페르니쿠스의 지동설, 지롤라모 카르
다노의 3·4차 방정식 풀이, 질병의 감염 경로가 밝혀지는 등 유럽

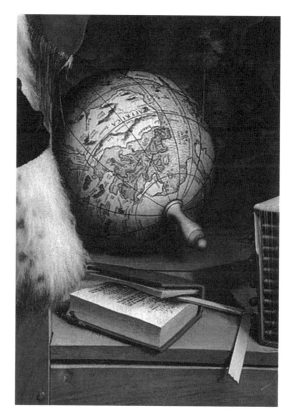

이성과 과학을 상징하는 지구의와 삼각자

이 암흑시대를 극복하고 이성과 과학으로 대표되는 새로운 시대로
진입하고 있다는 시대정신을 표현하고 있습니다.

작품에서는 부정적인 의미의 오브제들도 등장하고 있는데요.
산술 교본의 오른편엔 류트와 악보 그리고 피리가 보입니다. 모두
음악과 관련된 오브제들로 일반적으로는 '조화'를 상징합니다.

흥미롭게도 류트의 끝부분을 살펴보면 줄 한 가닥이 끊어져 있는 것을 확인할 수 있습니다. 줄이 끊어진 류트로는 제대로 된 연주할 수 없으니, 이는 곧 음악적 조화가 깨졌다는 것을 상징합니다. 다시 말해 당시 영국교회와 가톨릭의 결별로 인해 유럽 내 정치적 질서와 조화가 무너지고 있음을 암시합니다.

이러한 주장은 그림 바닥에 있는 어둠 속 류트 케이스를 통해 더욱 명확해지는데요. 온통 검정으로 칠해진 케이스는 앞으로 다

'조화'를 상징하는 음악 관련 오브제들

좌: 오른쪽 끝에 서서 본 두개골, 우: 왜상 기법으로 표현한 두개골

가울 분쟁과 혼란의 소용돌이를 이야기하는 것 같네요.

끝으로 작품 아래쪽을 보면 형체를 알아보기 힘든 오브제가 대각선으로 길게 놓여 있는 것을 확인할 수 있습니다. 이것은 왜상 기법으로 표현된 두개골입니다. 왜상 기법은 대상을 일부러 일그러지게 그려 특정한 방향에서 보았을 때만 제대로 된 형상이 나타나게 하는 기법으로 원근법과 투시화법을 응용한 것입니다. 왜상 기법으로 그려진 두개골을 제대로 보려면 둥근 유리잔을 비추거나, 작품 옆에서 비스듬히 보아야만 하죠.

고전주의 회화에서 두개골은 '죽음을 기억하라Memento Mori'라는 의미로 인간의 삶에서 벌어지는 모든 일은 죽음 앞에서 다 부질없으니 항상 마지막 순간을 기억하며 올바른 선택을 해야 한다는 의미를 내포합니다.

죽음을 상징하는 두개골을 왜상 기법으로 표현한 것은 우리에

왼쪽 맨 위 반쯤 가려진 십자가상

게 잘 보이지 않더라도 언제나 죽음은 우리 곁에 머무르고 있다는 의미겠죠. 더욱이 작품 왼편 상단의 반쯤 가려진 십자가상은 신께서 이 모든 것을 지켜보고 계신다는 종교적 의미까지 내포합니다.

이렇듯 그림 속 많은 오브제는 각각의 의미와 함께 다른 오브제와 서로 연관을 맺고 큰 메시지를 전합니다.

한스 홀바인은 당시 헨리 8세의 이혼 문제에서 시작된 어처구니없는 종교개혁과 관련해 비판적인 입장이었습니다. 하지만 단 한 번도 자신의 의견을 펼친 적은 없었는데요. 친구이자 후원자였으며 헨리 8세의 충실한 신하였던 《유토피아》의 저자 토마스 모어조차 이혼을 반대한다는 이유로 허망하게 참수를 당했기 때문이죠. 하지만 한스 홀바인은 역사에 남을 걸작을 통해 이런 말을 하고 싶었던 것은 아닐까요?

> "왕이시여. 이렇듯 이성과 과학의 시대 속에서 단 한 명의 여자를 취하기 위해 유럽의 정치와 종교의 조화를 깨트리려 하십니까! 이 모든 것은 죽음 앞에 너무도 부질없으며, 신께서 지켜보고 있음을 잊지 마시길 바랍니다."

영감의 ___ 방
감정이 넘실거리는 곳

태양이 없으면 시들어버릴 삶의 의미
〈해바라기〉

- 빈센트 반 고흐, 〈해바라기Sunflowers〉, 1888, 캔버스에 유채, 92×73㎝
- 빈센트 반 고흐, 〈노란 집The Yellow House〉, 1888, 캔버스에 유채, 72×91.5㎝
- 빈센트 반 고흐, 〈해바라기Sunflowers〉 첫 번째 버전, 1888, 캔버스에 유채, 73.5×60㎝
- 빈센트 반 고흐, 〈해바라기Sunflowers〉 두 번째 버전, 1888, 캔버스에 유채, 98×69㎝
- 빈센트 반 고흐, 〈해바라기Sunflowers〉 세 번째 버전, 1888, 캔버스에 유채, 91×72㎝
- 폴 고갱, 〈해바라기를 그리는 반 고흐Van Gogh Painting Sunflowers〉, 1888, 캔버스에 유채, 73×91㎝

무수한 감정이 담긴 어머니의 얼굴
〈요람〉

- 베르트 모리조, 〈요람The Cradle〉, 1872, 캔버스에 유채, 56×46㎝
- 에두아르 마네, 〈제비꽃을 든 베리트 모리조Berthe Morisot With a Bouquet of Violets〉, 1872, 캔버스에 유채, 55×40㎝
- 베르트 모리조, 〈발코니에 선 여인과 아이Woman and Child on a Balcony〉, 1872, 캔버스에 유채, 61×50㎝

녹색의 여인이 만들어낸 또 다른 여자들
〈아비뇽의 여인들〉

- 파블로 피카소, 〈아비뇽의 여인들Les Demoiselles d'Avignon〉, 1907, 캔버스에 유채, 244×234㎝, ⓒ 2024 – Succession Pablo Picasso – SACK (Korea)
- 앙리 마티스, 〈모자를 쓴 여인The Woman with the Hat〉, 1907, 캔버스에 유채, 80.6×59.7㎝
- 앙리 마티스, 〈삶의 기쁨The Joy of Life〉, 1906, 캔버스에 유채, 175×241㎝

아름답기에 비밀스러운
〈입맞춤〉

- 프란체스코 하예즈, 〈입맞춤The Kiss〉, 1859, 캔버스에 유채, 110×88㎝
- 프란체스코 하예즈, 〈명상Meditation on the History of Italy〉, 1850, 캔버스에 유채, 90×70㎝
- 프란체스코 하예즈, 〈입맞춤The Kiss〉 수채화 버전, 1859, 종이에 수채, 26.2×22.1㎝
- 프란체스코 하예즈, 〈입맞춤The Kiss〉 두 번째 유화 버전, 캔버스에 유채, 1861, 112×88㎝
- 프란체스코 하예즈, 〈입맞춤The Kiss〉 세 번째 유화 버전, 캔버스에 유채, 1867, 118.4×88.6㎝

세상을 외면하지 않겠다
〈1808년 5월 2일〉

- 프란시스코 고야, 〈1808년 5월 2일The Second of May 1808〉, 1814, 캔버스에 유채, 266×345㎝
- 프란시스코 고야, 〈거인The Colossus〉, 1808~1812, 캔버스에 유채, 116×105㎝
- 프란시스코 고야, 〈1808년 5월 3일The Third of May 1808〉, 1814, 캔버스에 유채, 268×347㎝

고독의 ＿ 방
모든 세상이 외로움으로 물들어갈 때

고통이 위로가 되는 순간
〈절규〉

- 에드바르트 뭉크, 〈절규The Scream〉, 1893, 마분지에 유채, 템페라, 파스텔, 91×73.5㎝
- 에드바르트 뭉크, 〈절규The Scream〉 파스텔 버전, 1895, 마분지에 파스텔, 79×59㎝
- 에드바르트 뭉크, 〈절규The Scream〉 석판화 버전, 1895, 석판화, 35.2×25.1㎝
- 에드바르트 뭉크, 〈태양The Sun〉, 1911, 캔버스에 유채, 449×786㎝

새는 외롭지 않다
〈달과 까마귀〉

- 이중섭, 〈달과 까마귀〉, 1954, 종이에 유채, 29×41.5㎝
- 빈센트 반 고흐, 〈까마귀가 나는 밀밭Wheatfield with Crows〉, 1890, 캔버스에 유채, 50.5×103㎝
- 이중섭, 〈도원〉, 1954, 종이에 유채, 65×76㎝

겸손이 교만을 없애다
〈골리앗의 머리를 든 다윗〉

- 카라바조, 〈골리앗의 머리를 든 다윗David with the Head of Goliath〉, 1609~1610, 캔버스에 유채, 100×125㎝
- 카라바조, 〈병든 바쿠스Young Sick Bacchus〉, 1593~1594, 캔버스에 유채, 67×53㎝
- 카라바조, 〈바쿠스Bacchus〉, 1598, 캔버스에 유채, 95×85㎝

신이 아닌 인간이 만들었기에 더 성스러운
〈피에타〉

- 미켈란젤로 부오나로티, 〈피에타Pietà〉, 1498~1499, 대리석, 195×174㎝

죽음의 순간은 늘 극적이다
〈라오콘 군상〉

- 작자 미상, 〈라오쿤 군상Laocoon and His Sons〉, BC 175~150, 대리석, 205×158 ×105㎝

사랑의 ___ 방
내 삶을 다시 피어나게 하는 힘

바람을 견뎌내기를 바라는 마음으로
〈꽃 피는 아몬드 나무〉

- 빈센트 반 고흐, 〈꽃 피는 아몬드 나무Almond Blossom〉, 1890, 캔버스에 유채, 73.3×92.4㎝
- 빈센트 반 고흐, 〈자화상Autoportrait〉, 1889, 캔버스에 유채, 54.5 ×65㎝
- 빈센트 반 고흐, 〈아를의 붉은 포도밭Red Vineyards at Arles〉, 1888, 캔버스에 유채, 73×91㎝

나의 사랑은 절벽에서 더 간절하다
〈키스〉

- 구스타프 클림트, 〈키스The Kiss〉, 1907~1908, 캔버스에 유채와 금, 180×180㎝
- 구스타프 클림트, 〈아델레 블로흐 바우어의 초상Adele Bloch-Bauer I〉, 1907, 캔버스에 유채와 금, 140×140㎝
- 구스타프 클림트, 〈에밀리 플뢰게의 초상Portrait of Emilie Flöge〉, 1902, 캔버스에 유채와 금, 181×84㎝

아버지가 나를 버릴지라도
〈이삭의 희생〉

- 마르크 샤갈, 〈이삭의 희생The sacrifice of Isaac〉, 1966, 캔버스에 유채, 230× 235㎝, ⓒ Marc Chagall / ADAGP, Paris - SACK, Seoul, 2024

세상에서 가장 슬픈 것은 무엇일까
〈기다림〉

- 장 프랑수아 밀레, 〈기다림Waiting〉, 1853~1861, 캔버스에 유채, 83.8×121.7㎝
- 장 프랑수아 밀레, 〈수확하는 사람들의 휴식Harvesters Resting〉, 1850~1853, 캔버스에 유채, 67×119㎝

영원의 ___ 방
간절함이 마음에 닿으면

참을 수 없는 잔인함과 싸우다
〈게르니카〉

- 파블로 피카소, 〈게르니카Guernica〉, 1937, 캔버스에 유채, 349.3×776.6㎝, ⓒ 2024 - Succession Pablo Picasso - SACK (Korea)
- 파블로 피카소, 〈한국에서의 학살Massacre en Corée〉, 1951, 패널에 유채, 110×210㎝, ⓒ 2024 - Succession Pablo Picasso - SACK (Korea)

영원한 잠에 든 꽃
〈오필리아〉

- 존 에버렛 밀레이, 〈오필리아Ophelia〉, 1851~1852, 캔버스에 유채, 76.2×111.8㎝

강한 의지가 담긴 손짓으로
〈레이디 제인 그레이의 처형〉

- 폴 들라로슈, 〈레이디 제인 그레이의 처형The Execution of Lady Jane Grey〉, 1833, 캔버스에 유채, 246×297㎝
- 작자 미상, 〈레이디 제인 더들리, 성은 그레이Lady Jane Dudley, née Grey〉, 1590년대, 패널에 오일, 85.6×60.3㎝

끝없는 아름다움을 말하다
⟨암피사의 여인들⟩

- 로렌스 알마 타데마, ⟨암시파시의 여인들The Women of Amphissa⟩, 1887, 캔버스에 유채, 121.8×182.8㎝
- 로렌스 알마 타데마, ⟨헬리오가발루스의 장미The Roses of Heliogabalus⟩, 1887~1888, 캔버스에 유채, 132.7×214.4㎝

왕이시여, 죽음을 기억하시기를
⟨대사들⟩

- 한스 홀바인, ⟨대사들The Ambassadors⟩, 1533, 패널에 유채, 207×209.5㎝

이야기 미술관

초판 1쇄 발행 2024년 4월 5일
초판 8쇄 발행 2024년 11월 30일

지은이 이창용
펴낸이 권미경
기획편집 김효단
마케팅 심지훈, 강소연, 김재이
디자인 어나더페이퍼
펴낸곳 ㈜웨일북
출판등록 2015년 10월 12일 제2015-000316호
주소 서울시 마포구 토정로47, 서일빌딩 701호
전화 02-322-7187
팩스 02-337-8187
메일 sea@whalebook.co.kr
인스타그램 instagram.com/whalebooks

소중한 원고를 보내주세요.
좋은 저자에게서 좋은 책이 나온다는 믿음으로, 항상 진심을 다해 구하겠습니다.